灰花　れおえん作品集

灰花 hyka reoenl Artwork International Edition

2022.1.14 First printing of the first edition

Author / reoenl

Designer: Tsuyoshi Kusano (Tsuyoshi Kusano Design)
Editor: Yoshiyuki Oba
 Rina Tanaka (Hiyokosha)

Managing Partner: Ryu Ishii (FLAT STUDIO)

Printed and Bound in Japan by Kosaido NEXT Co.,Ltd.

PIE International Inc.
2-32-4 Minami-Otsuka, Toshima-ku, Tokyo 170-0005 JAPAN
international@pie.co.jp
www.pie.co.jp/english

ISBN978-4-7562-5609-6 (Outside Japan)
Printed in Japan

限りなく今日に近い未来のこと。ひとりの預言者が現れ、世界は間もなく終わりを迎えると言った。果たしてその予言は実現し、人と世界は滅びた。

そこに「母」と呼ばれる存在が現れる。それはペチカという少女の形をしていた。彼女は世界を創り直すと、人々の魂(アニマ)を回収し、それが再び生きるための新しい世界を与えようとした。だが創り直した世界は、人のアニマをその最小単位として、無数の世界に分裂した。あるものはひとりで、あるものは他のいくつかのそれと集いあって。

結果として、そこにはアニマの数だけの世界が生まれ、もはやそれは新しい世のあり方となっていた。分裂していく世界を、ペチカは静かに眺めていた。

「花に祈りましょう」誰かがそんなことを言った。

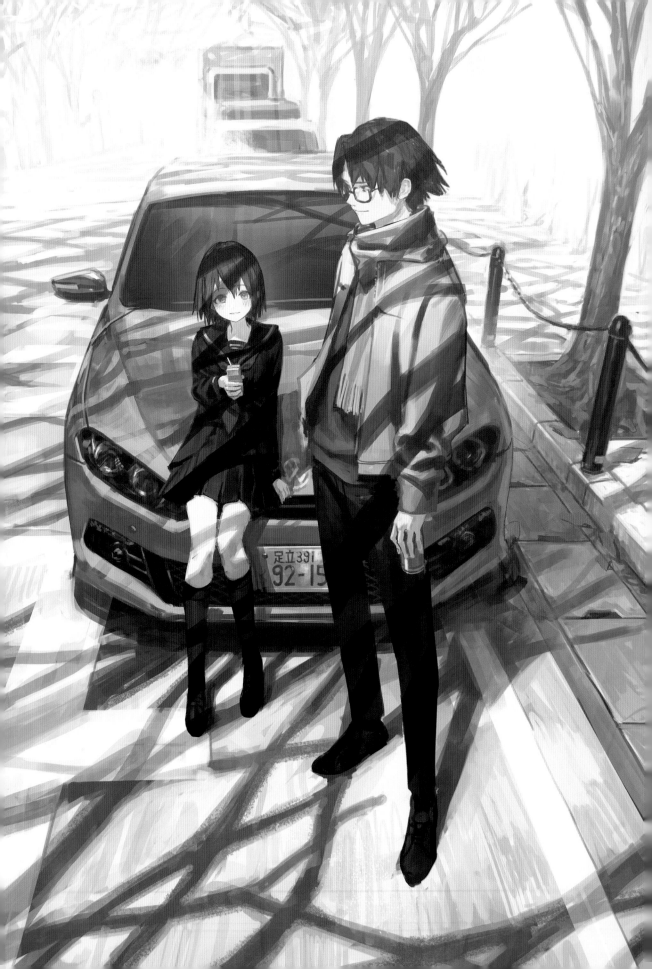

「あの世界なら、人はみんな子供のままでいられる。何も諦めずにいられる。自分のしたいことに、自分の魂に嘘をつかなくてよくなる。君は……何がしたい？そんな世界で」
「わたしは、みんなのお母さんになるんだ。それって素敵じゃない。みんなの魂を見守って、支えるお母さん」

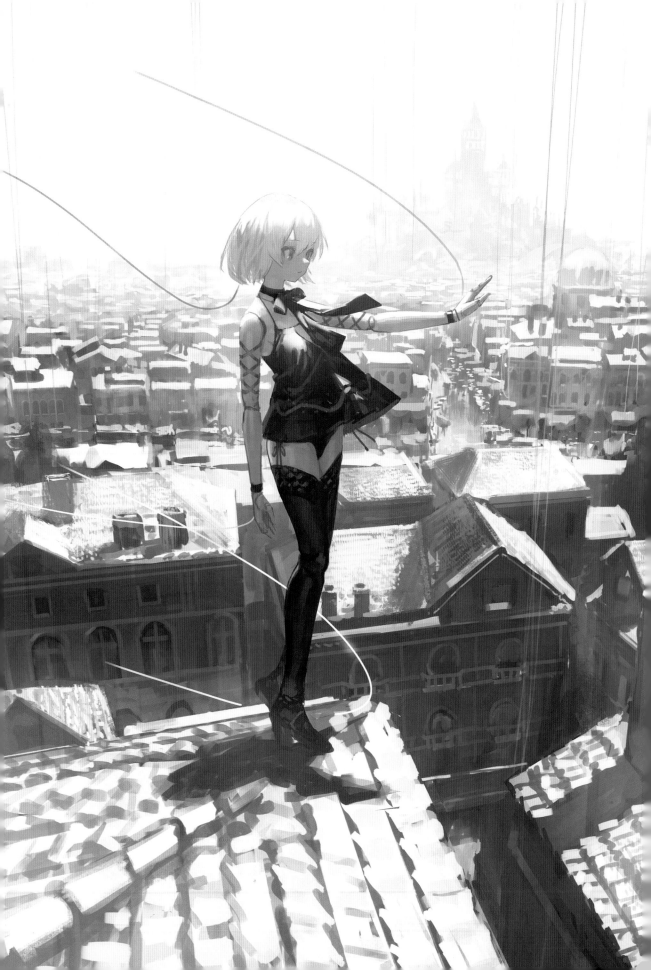

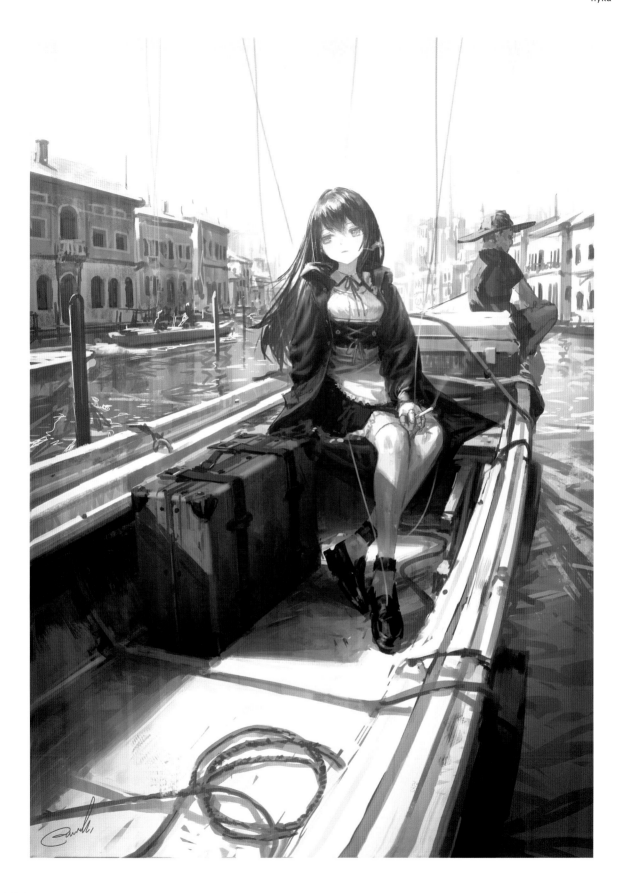

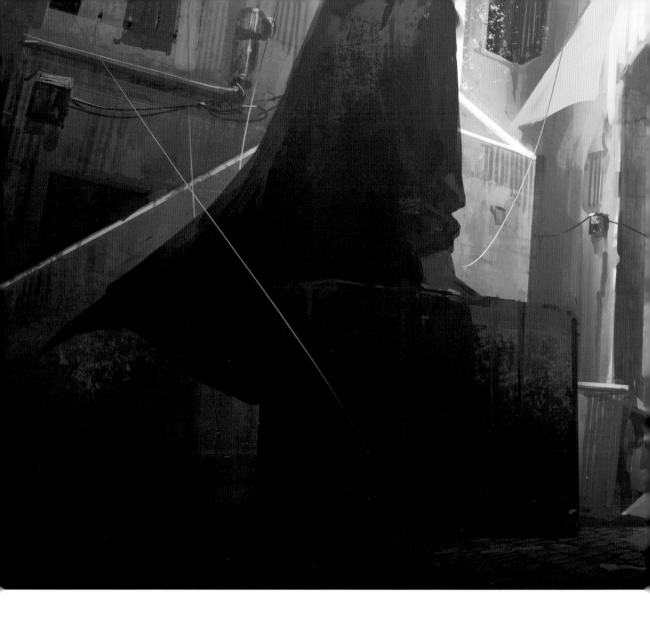

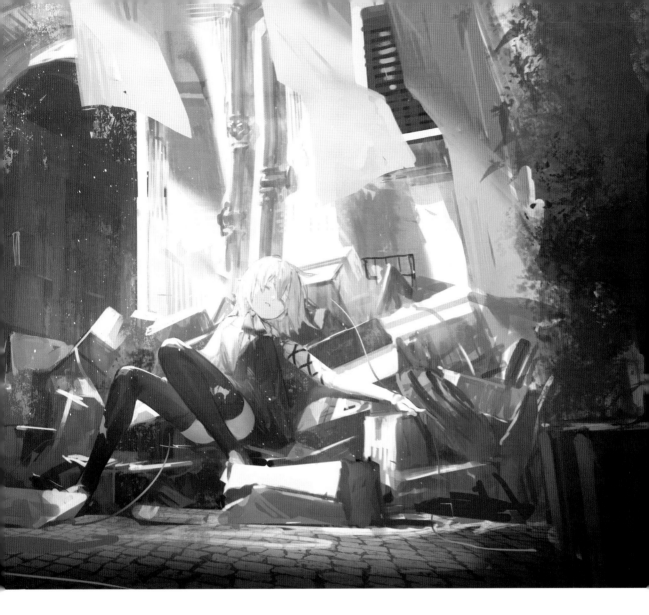

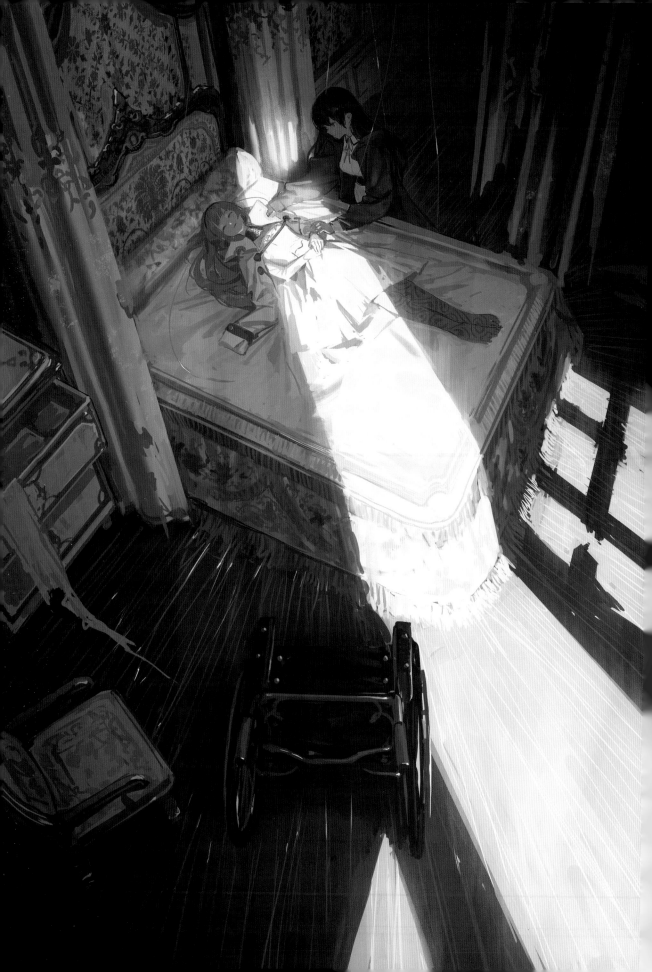

おやすみ、王女さま。

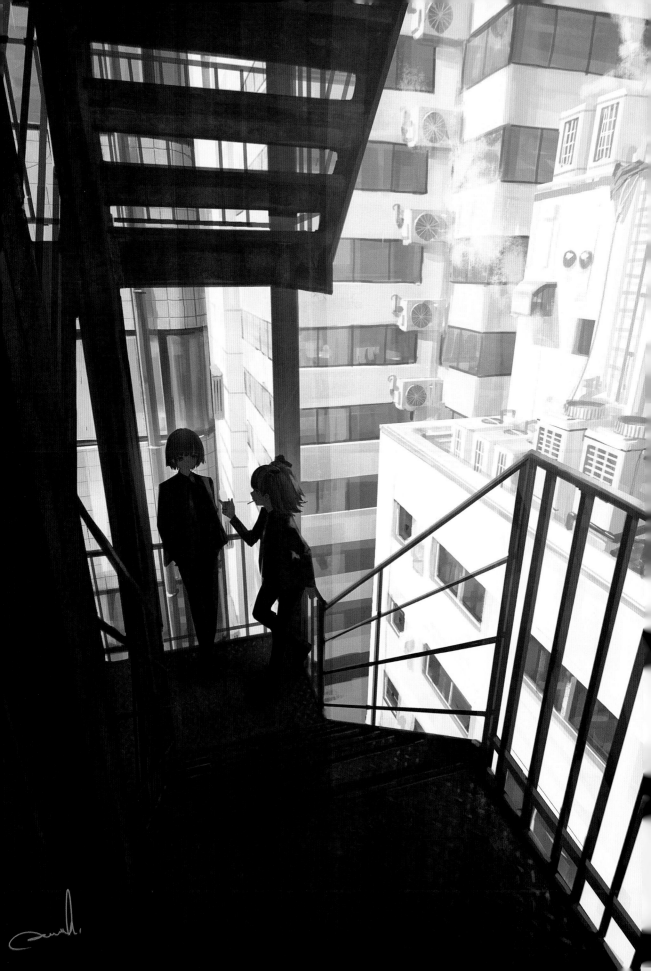

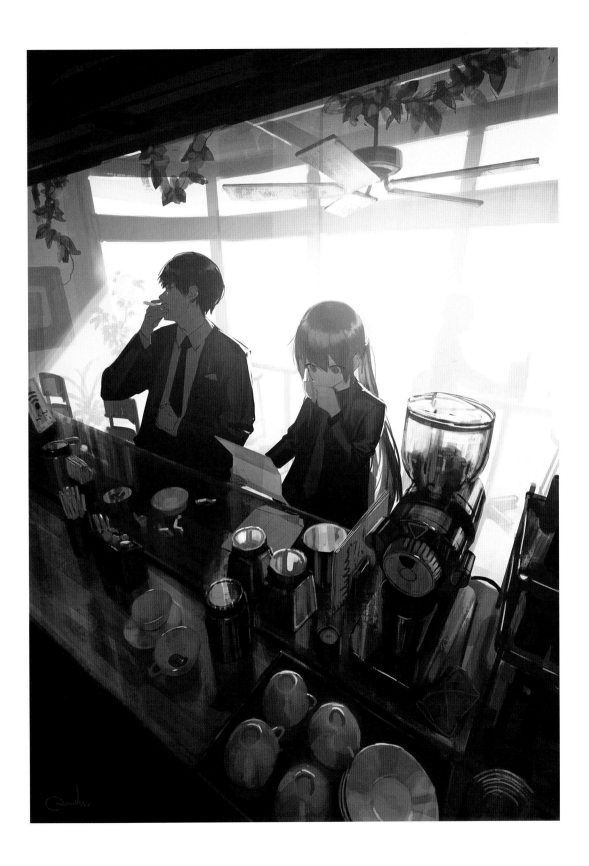

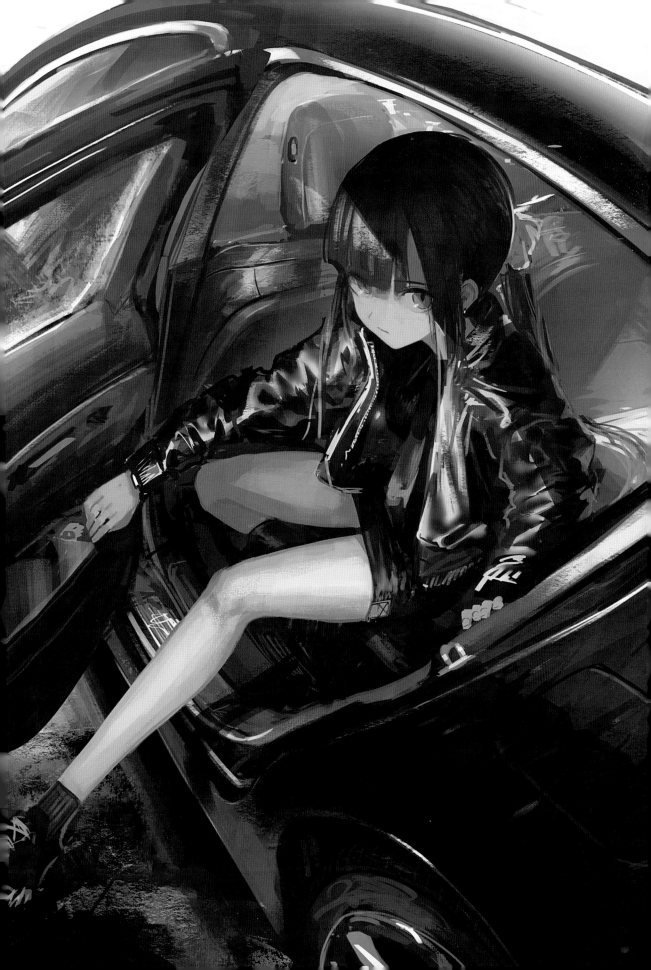

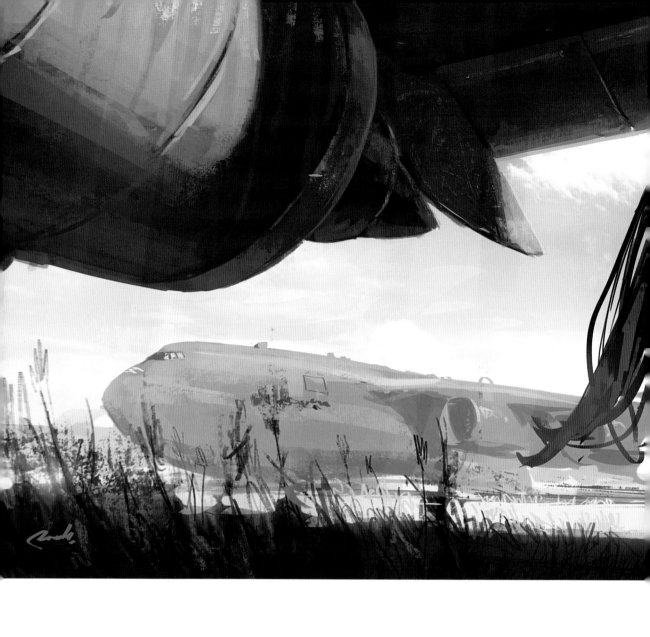

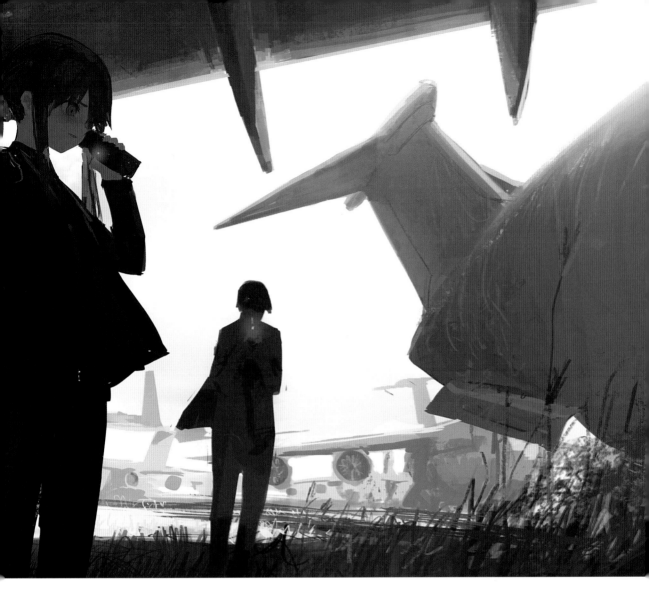

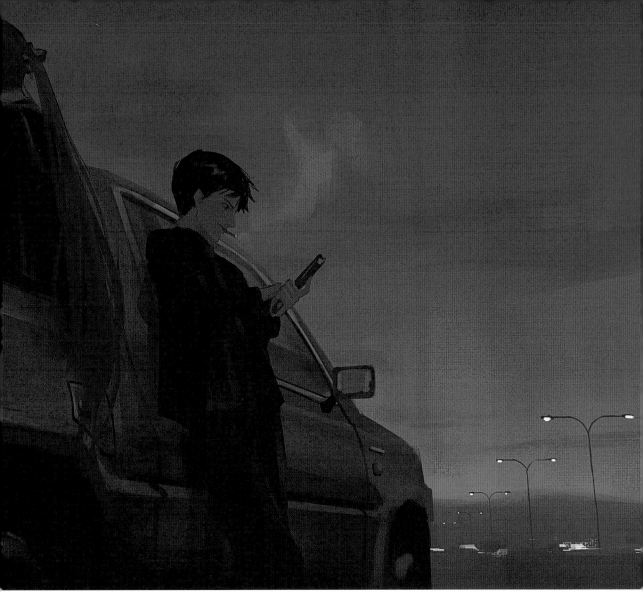

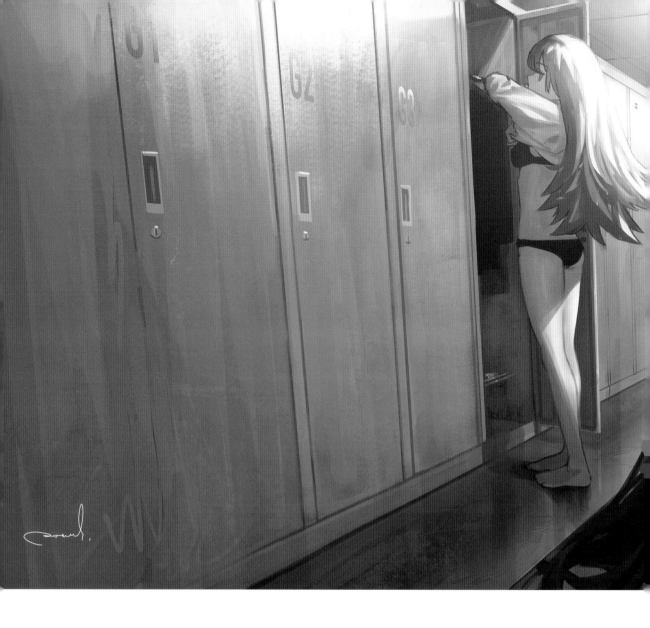

「あいかわらずね」

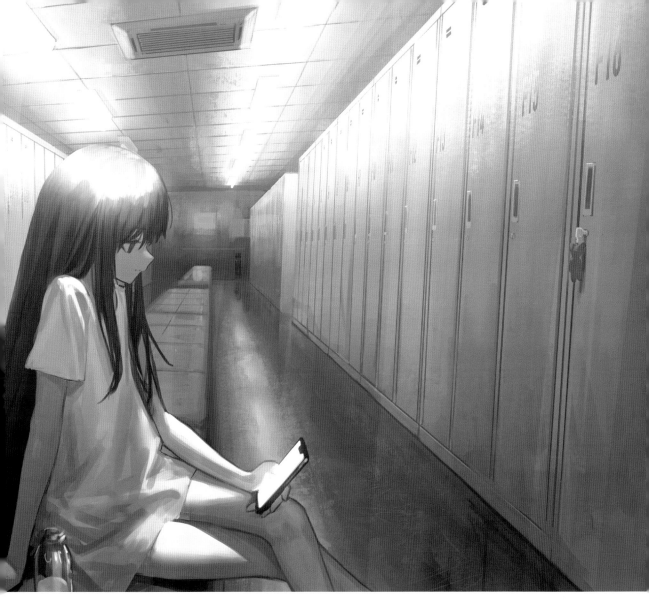

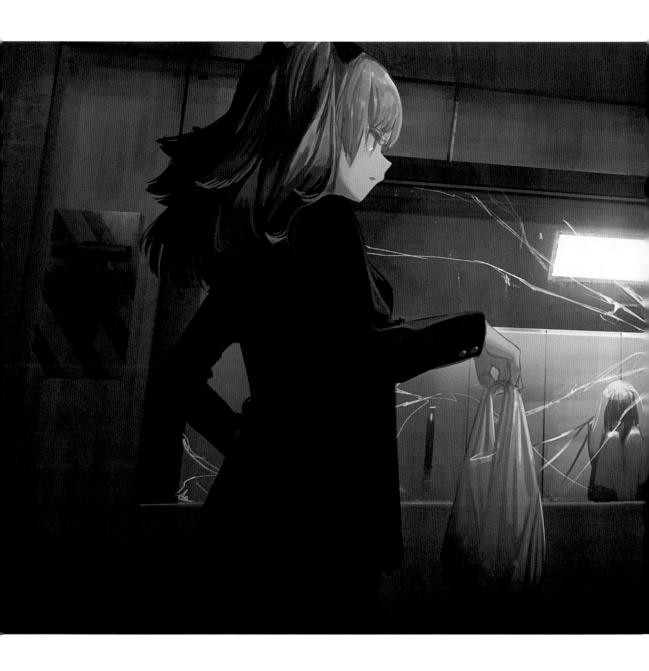

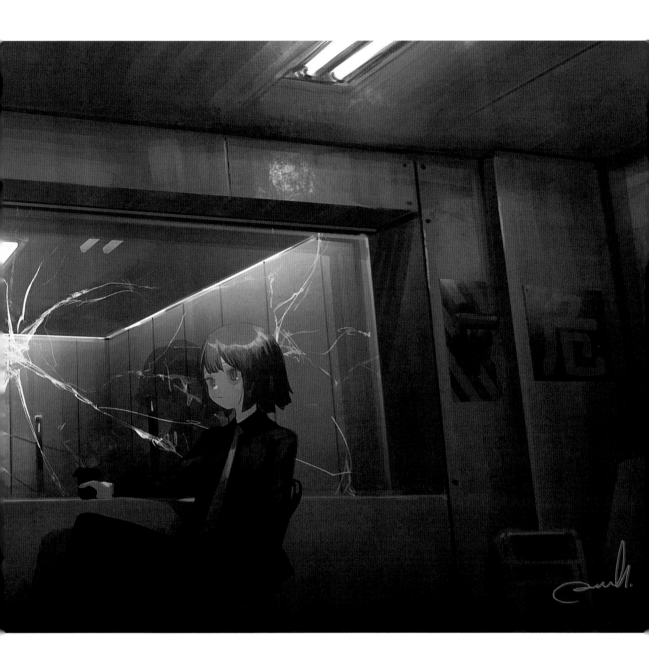

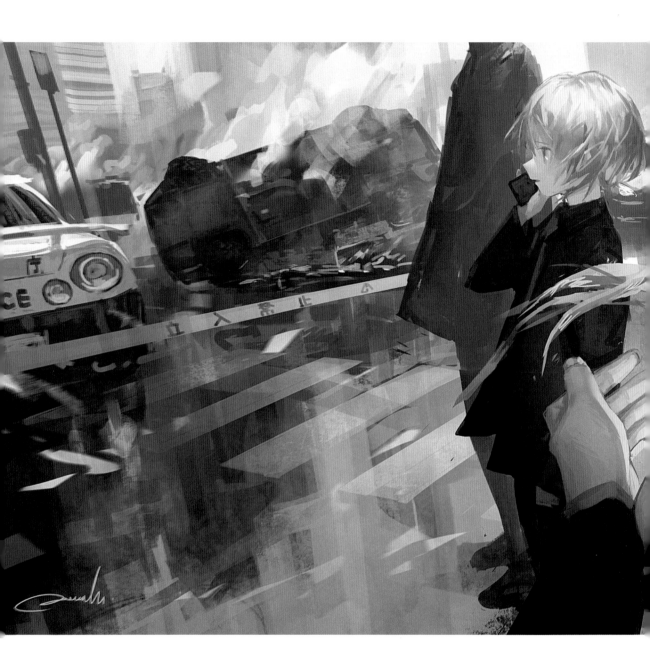

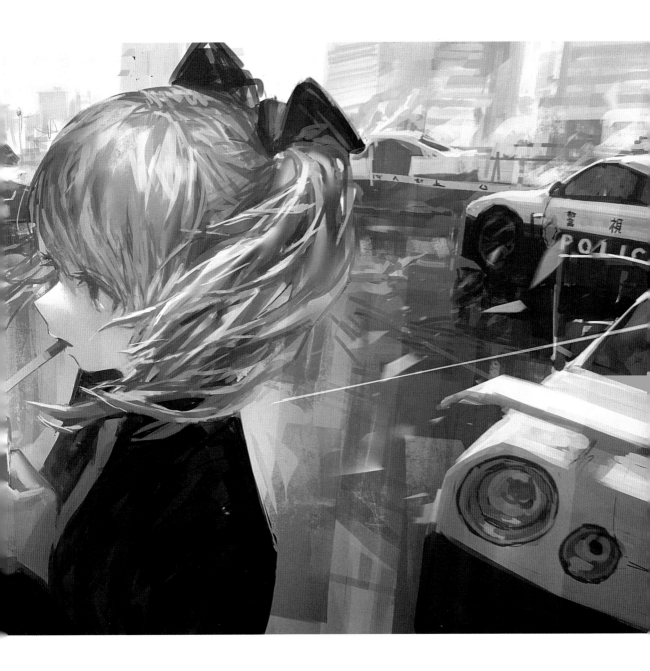

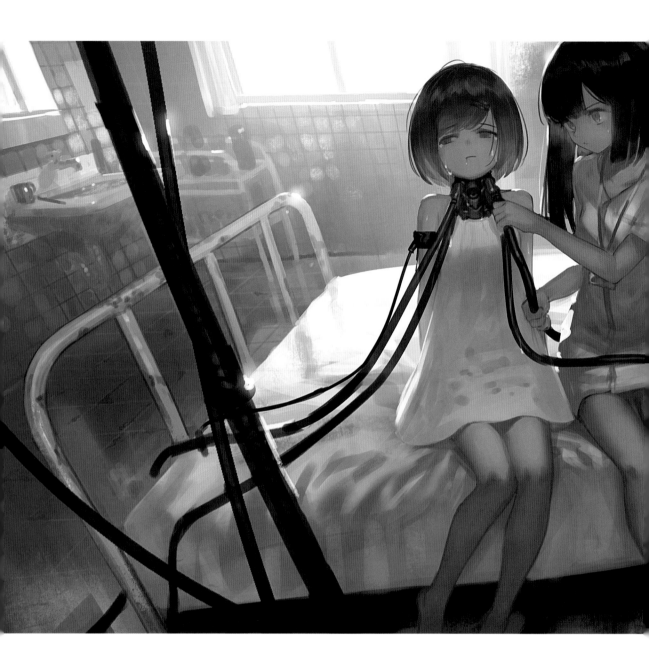

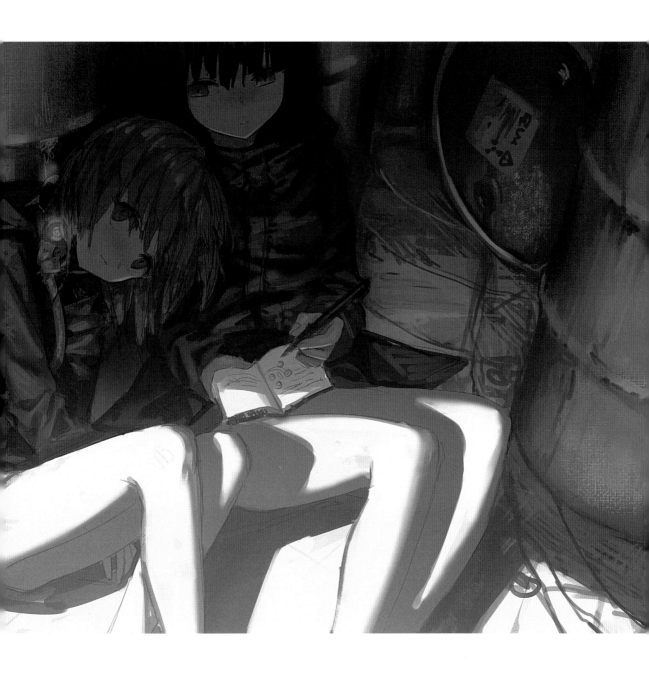

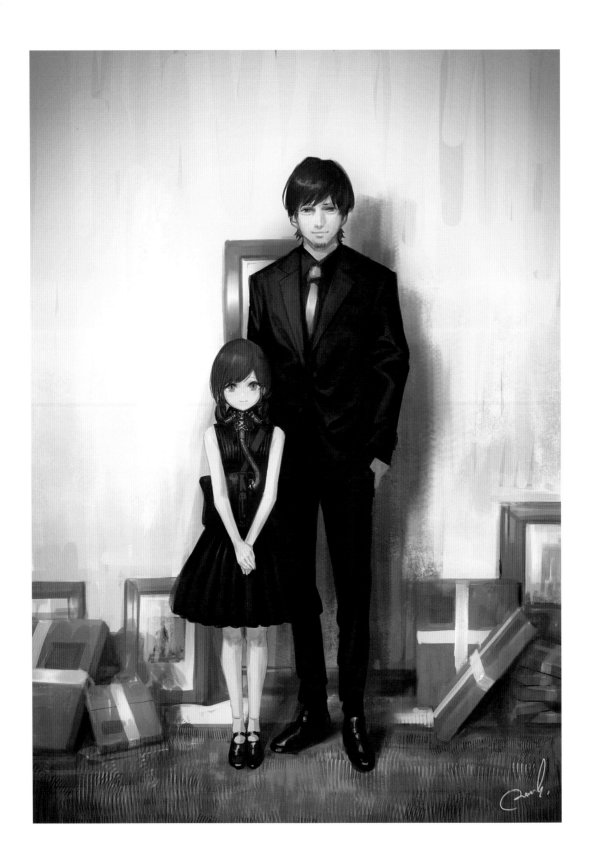

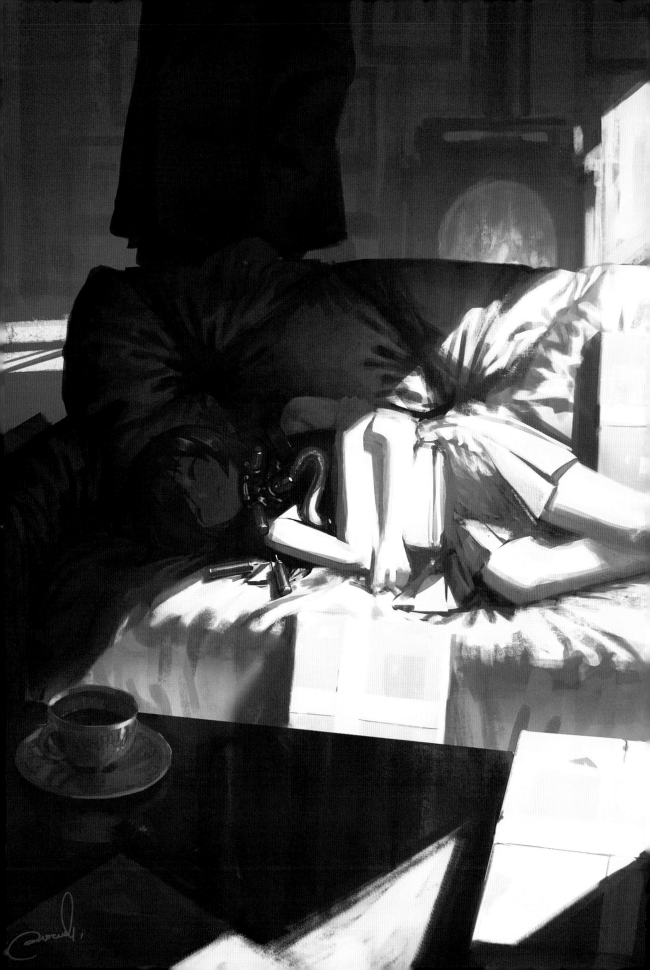

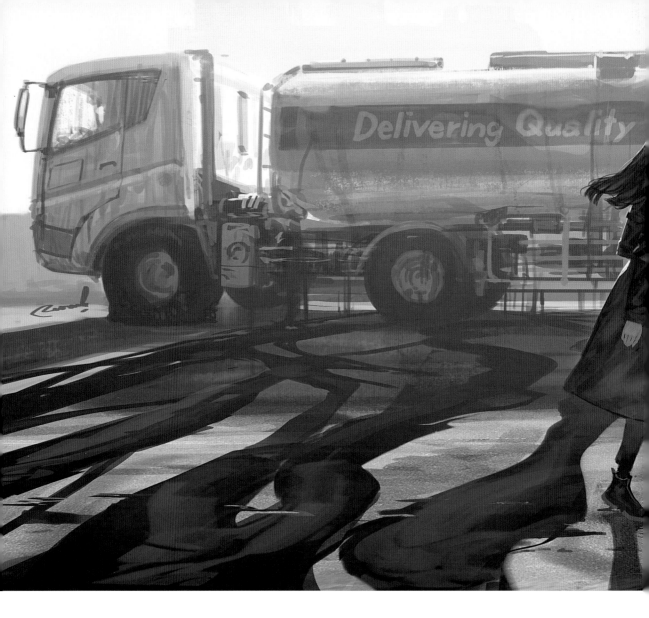

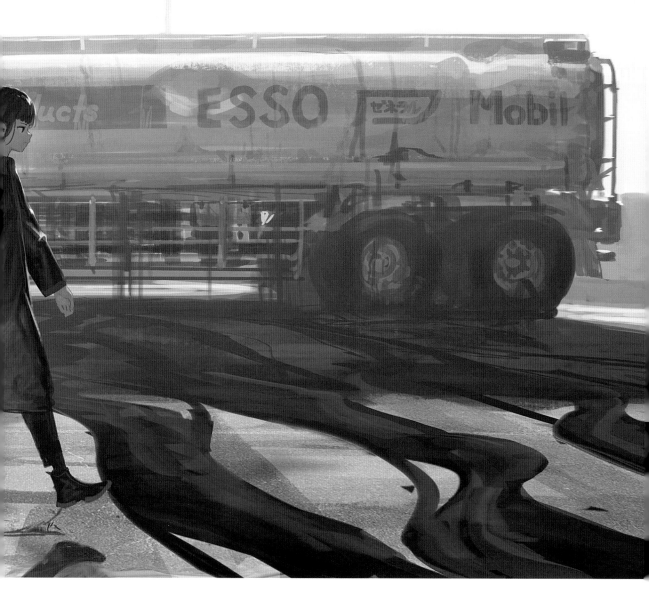

「もうダメだ」と、言ってあげる誰かが人類には必要だった。

いつだってそうだった。人間は生き物だから、生きることを諦めきれなかった。それでも生き物にしてはすこし頭が良すぎたので、彼らは脳の肥大した部分で生きることに苦痛を感じた。皆さっさと死にたがったが、やせた身体でなおも地を這いつくばった。死を望むことと生を諦めることは等値ではなかったのだ。

そしてそんな彼らを見下ろし「もうダメだ」と告げ、ダメになってしまった人、街、文明の滅亡を記録してきたのがわたしたちだった。こんな碌でもない組織にヒト文明終端記録公社という名前がついたのは、いよいよわたしたちにも終わりが訪れたとき、それを誰かが記録しやすいようにするためらしかった。

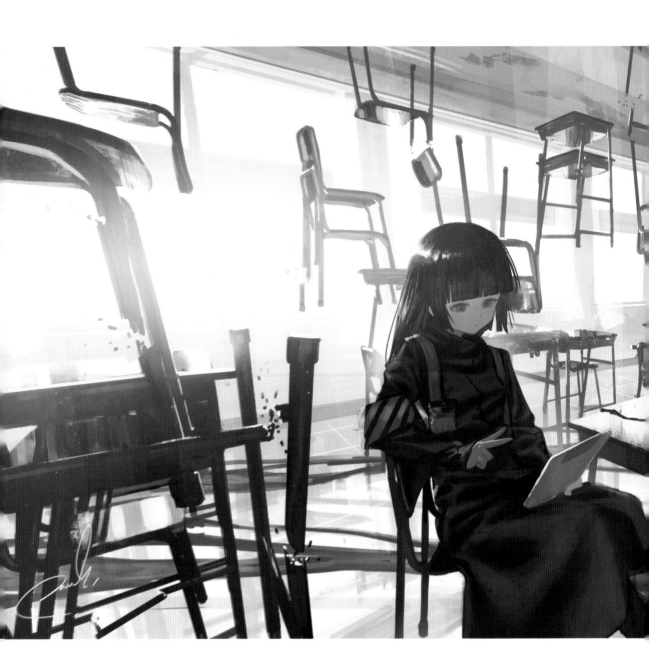

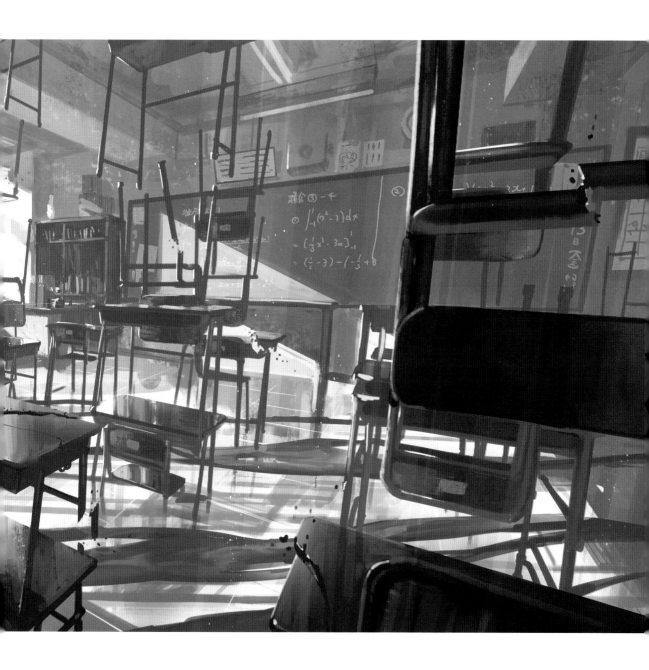

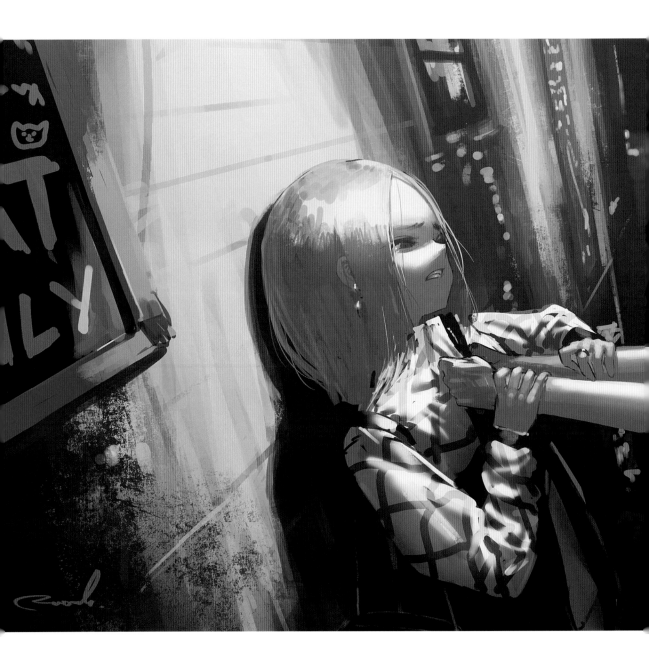

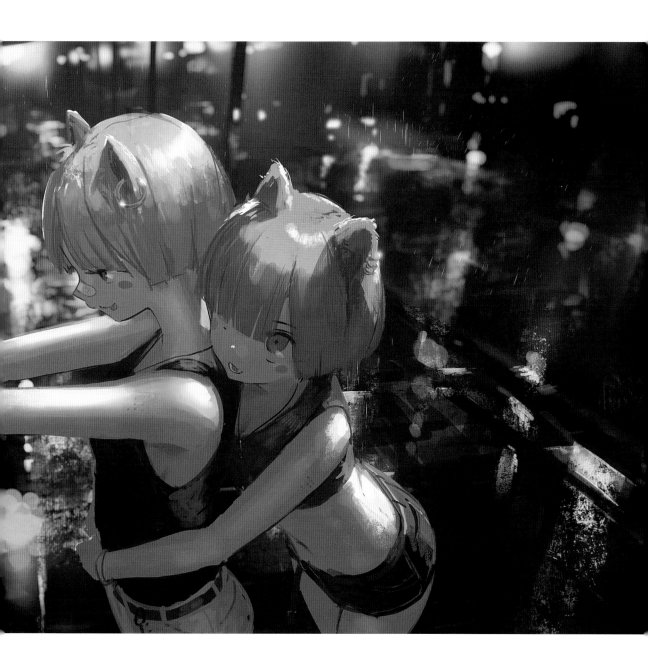

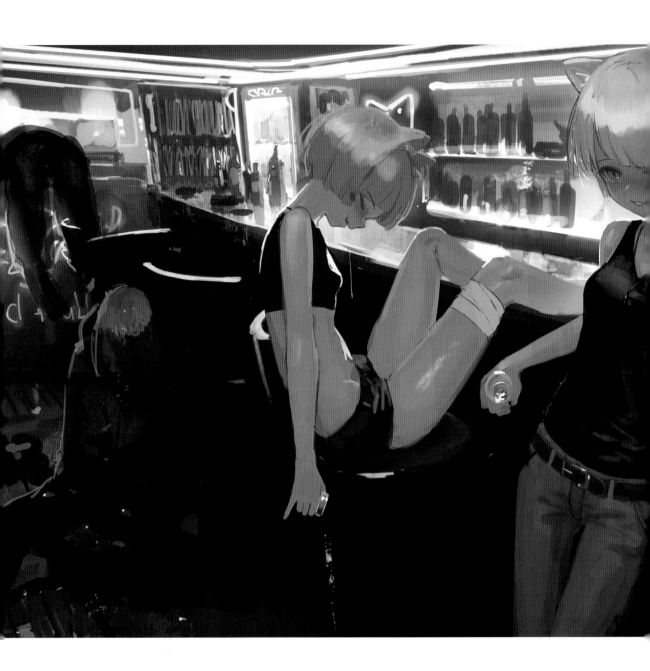

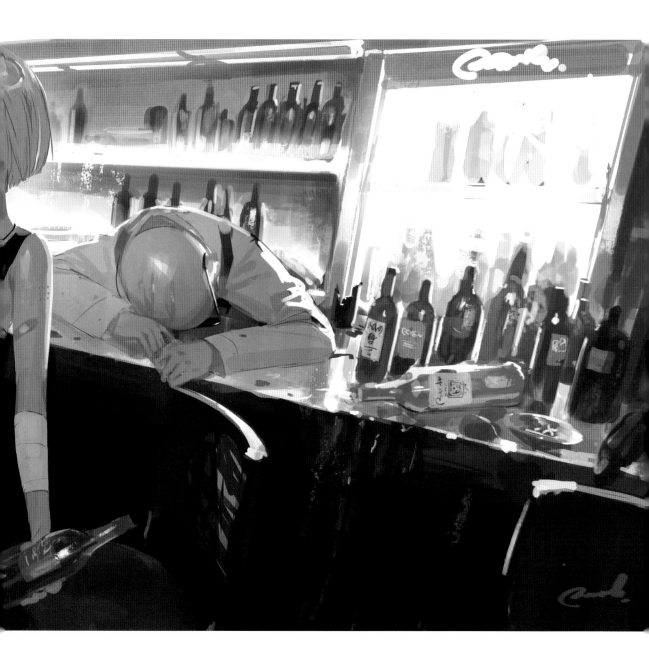

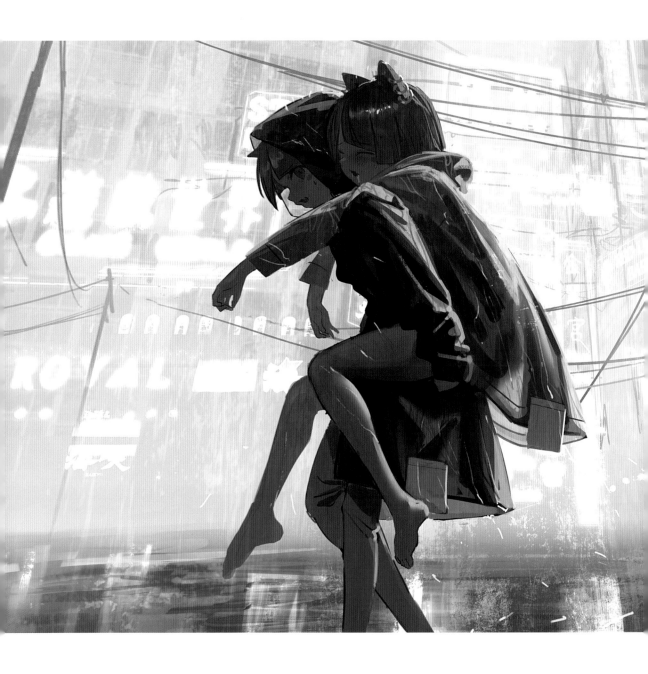

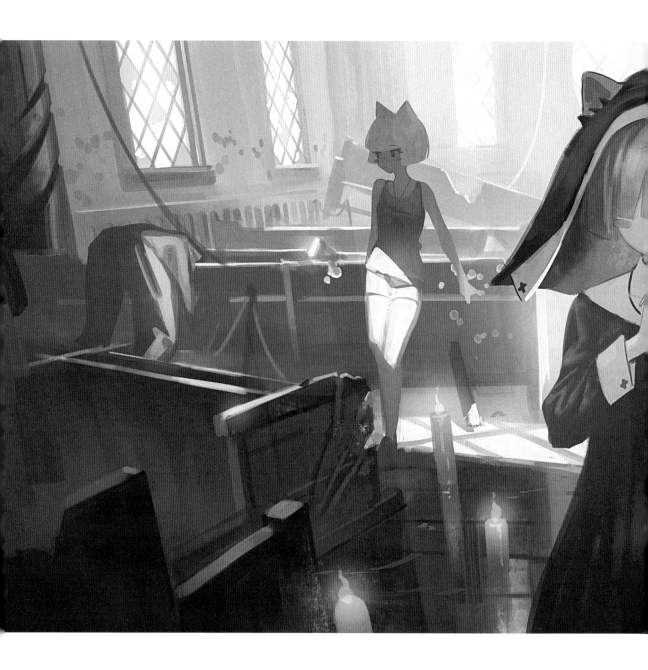

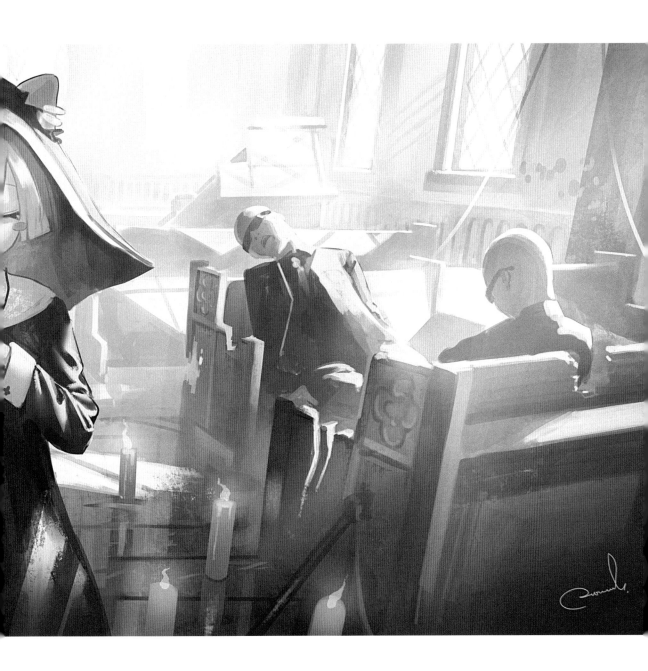

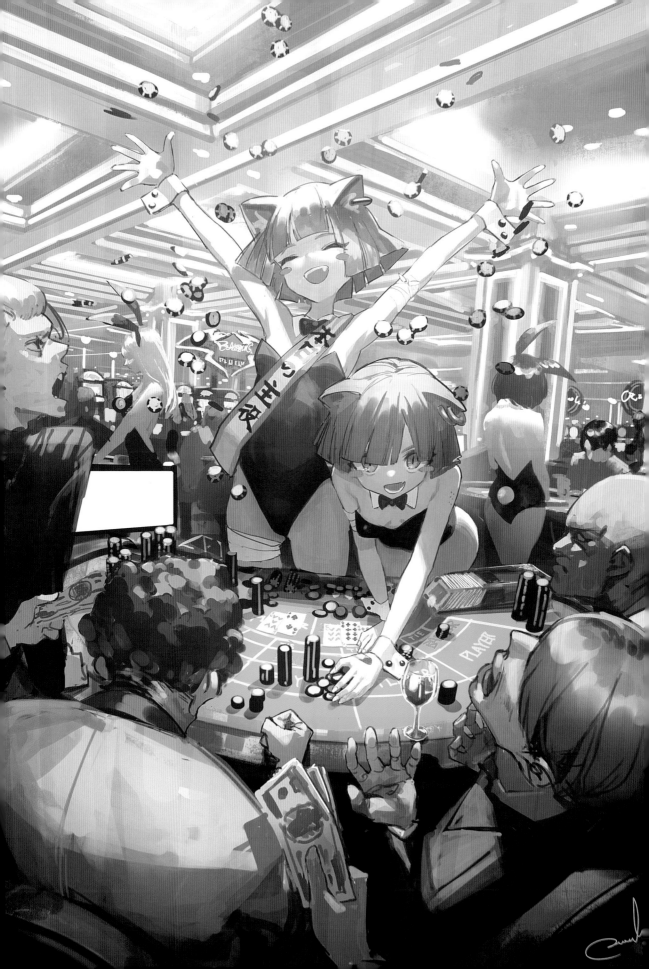

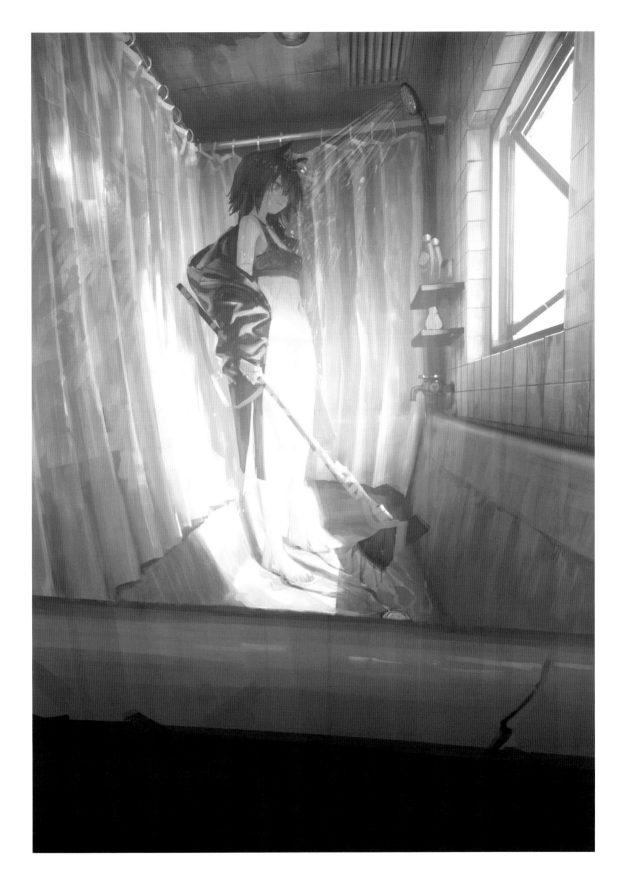

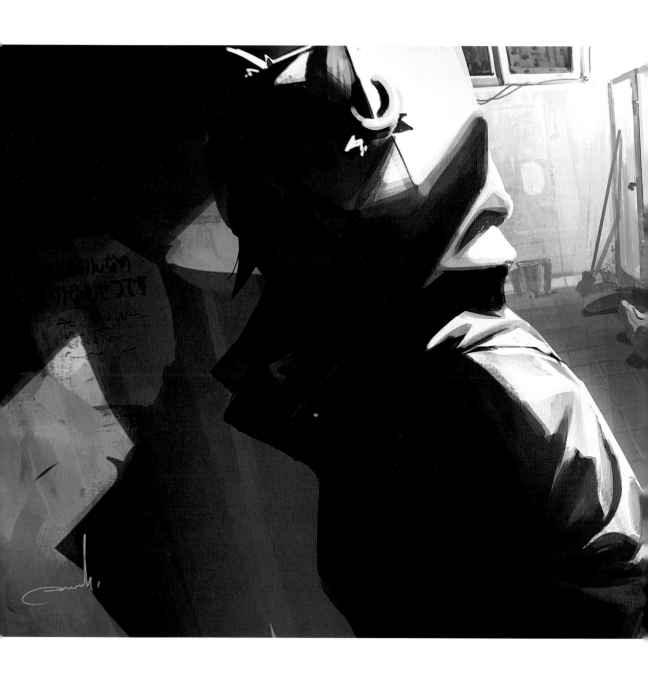

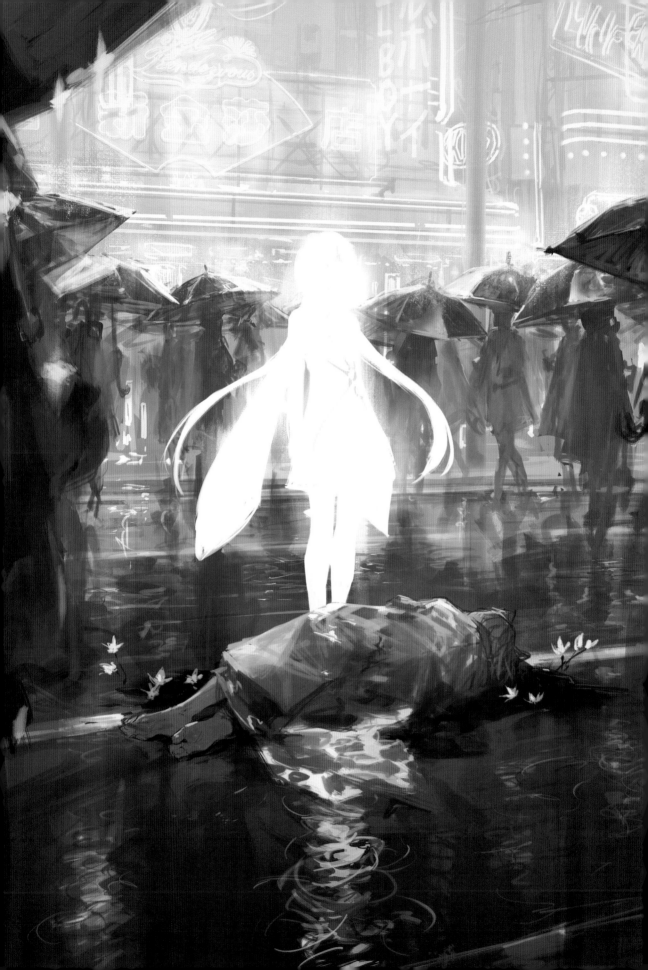

「何だ……オマエは」
「わたしは、ペチカっていいます」

この植物園で、わたしの機械の腕だけが仲間外れにされている気がしました。だからわざとこの右腕でホースを持って、心の中で小さな声でざまあみろと呟いてみます。そうすると、ただ水やりをするよりもよっぽど、この子たちとおしゃべりしている気分になれるのでした。

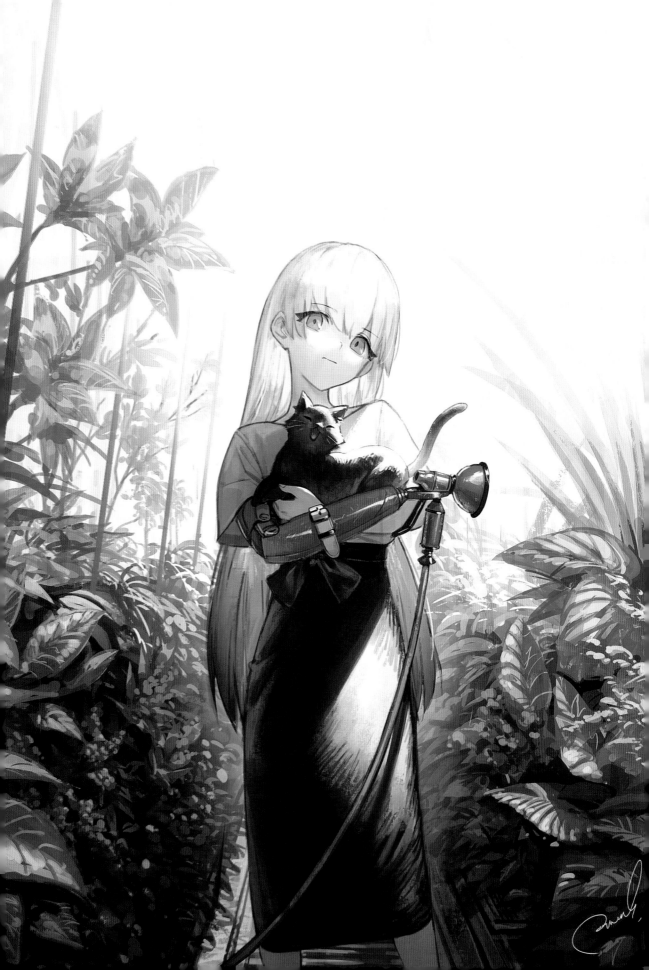

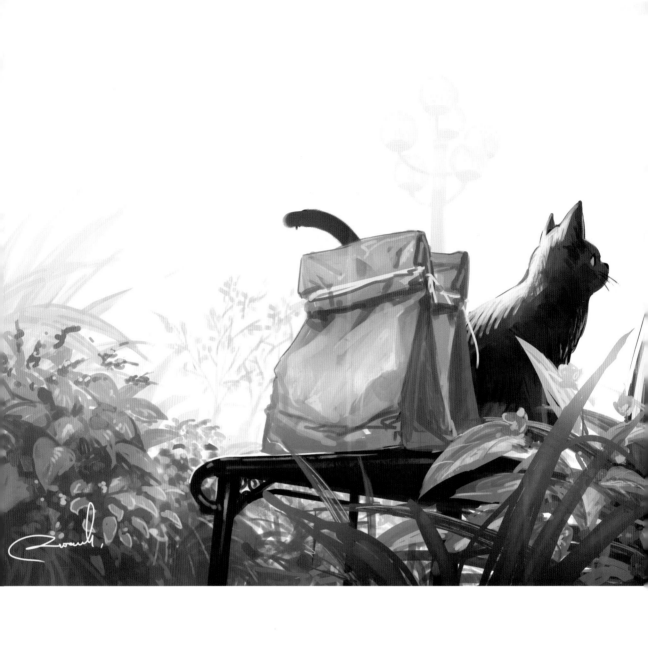

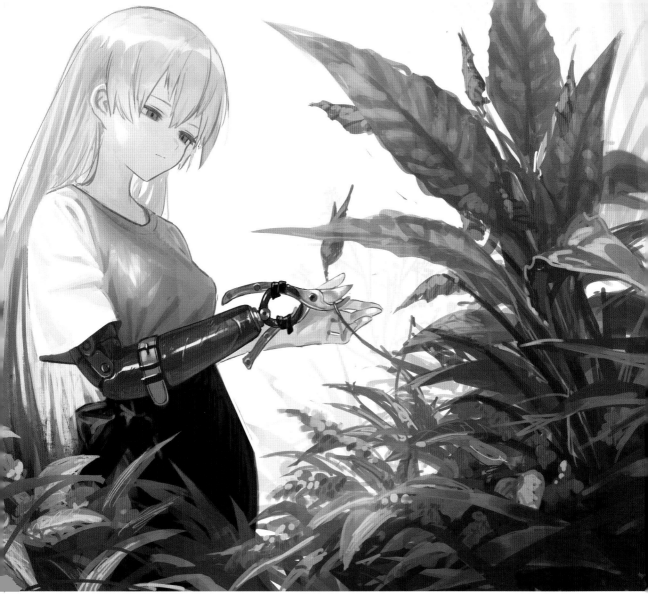

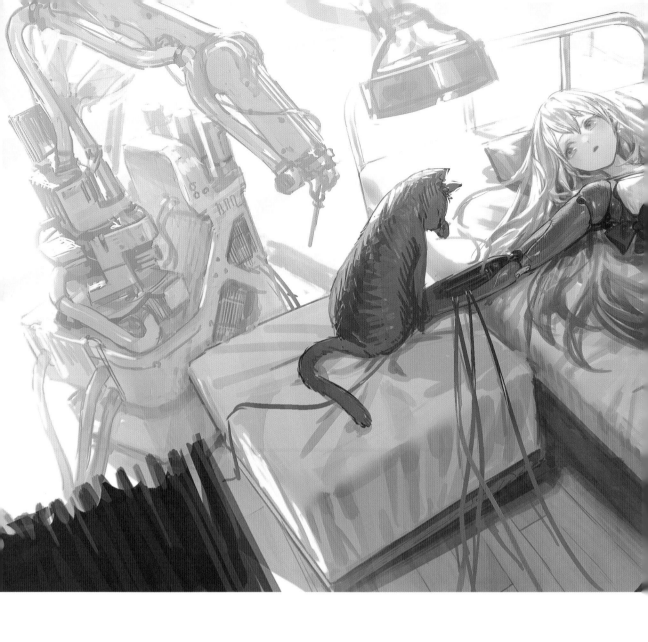

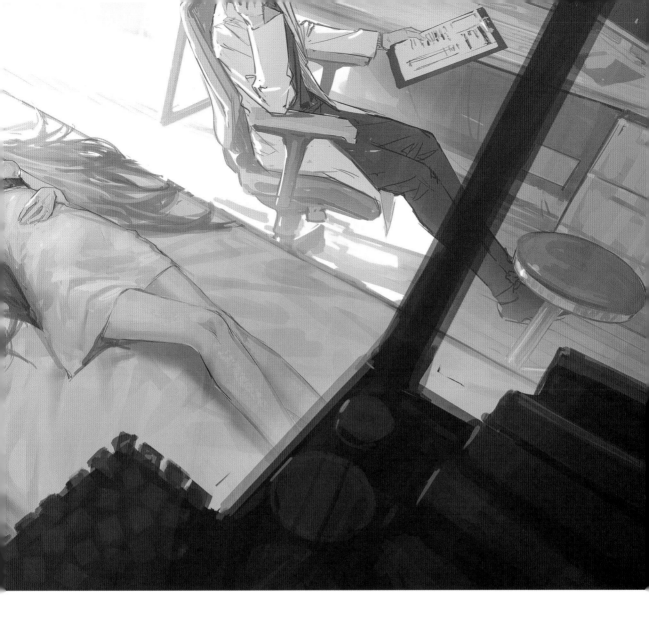

「先生。猫……入ってきましたけど」
「……ああ、いらっしゃい」
先生はわたしではなく猫に返事をしました。わたしの義手の調整が始まってから3回目のことでしたが、先生の口ぶりからすればこの猫はわたしよりずっと昔からの常連と思われました。
「しばらくぶりだねヴィデ」先生がどこからか猫缶を持ってきて、蓋を開けてテーブルに置いてあげると、ヴィデと呼ばれた黒猫はようやくわたしの腕から下りました。重いわとは思っていなかったし軽くなったわとも感じませんでしたが、それは猫が軽いからではなくわたしの腕が造りものであるがゆえでした。
その後しばらく先生のもとに通い続け、この黒いのがわたしの膝の上をねぐらにし始めてからようやく、猫って重いわと気づいたのでした。

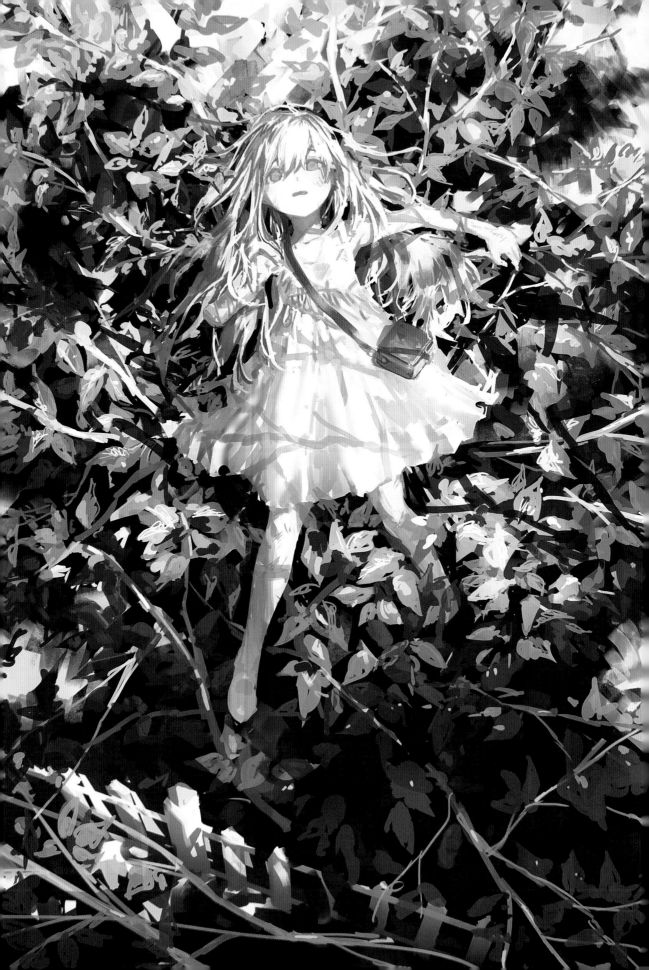

わたしが右腕を失ったのは、小学校を卒業し
たすぐ後でした。それからというもの、わた
しはよく転ぶようになりました。怪我は増え
る一方でしたが、幾たびかはこうして彼らに
助けられたものでした。
「何よ……あなたたちのせいでわたしの腕は
なくなっちゃったのに」

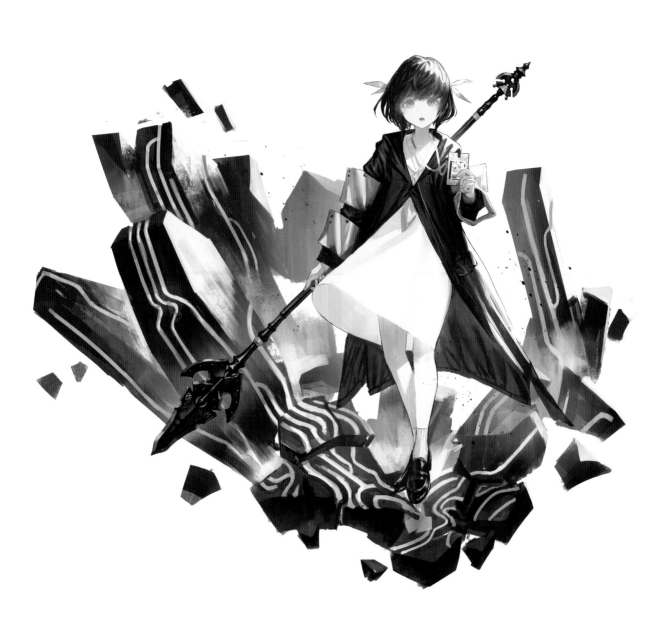

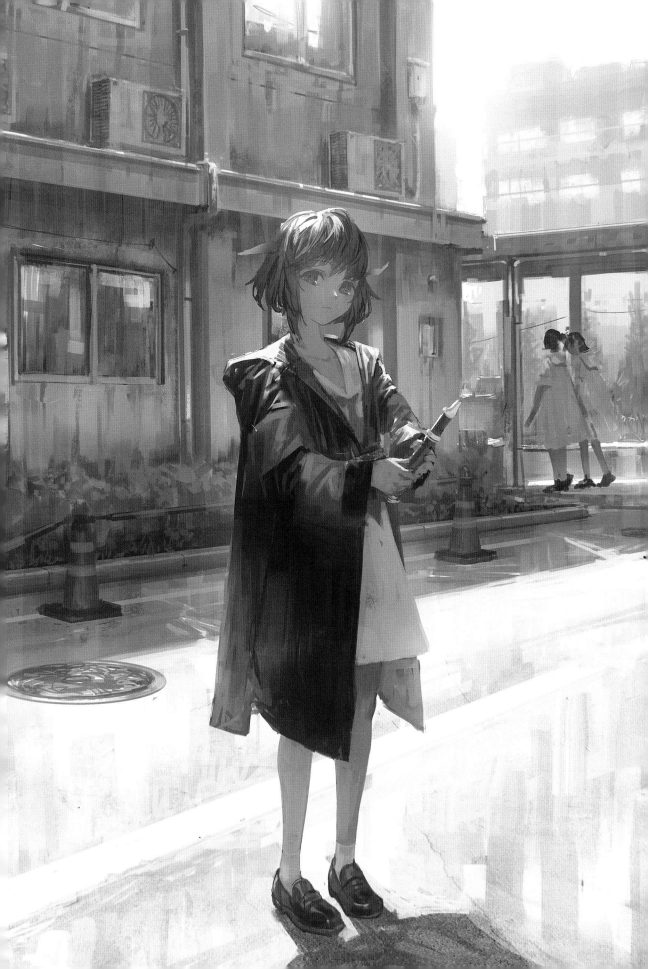

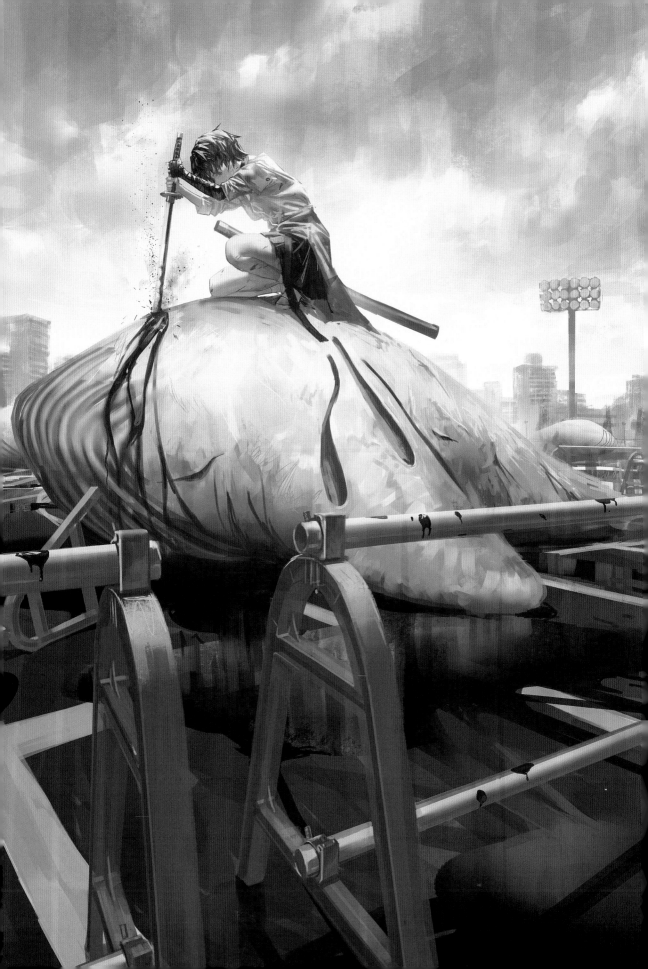

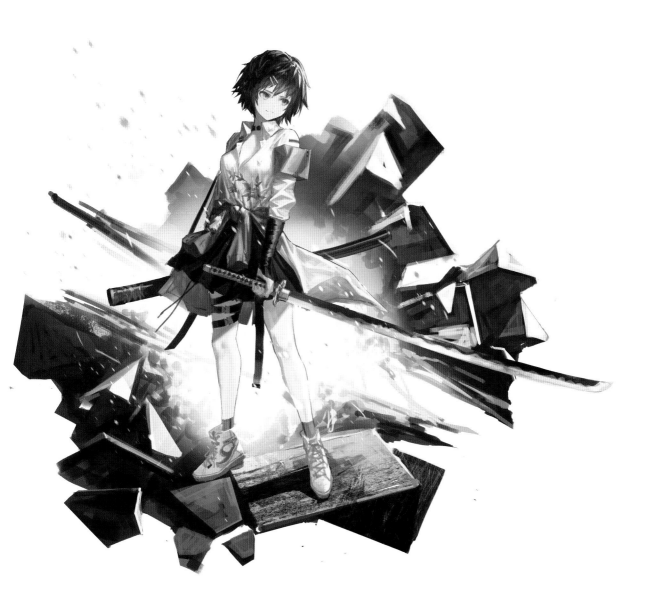

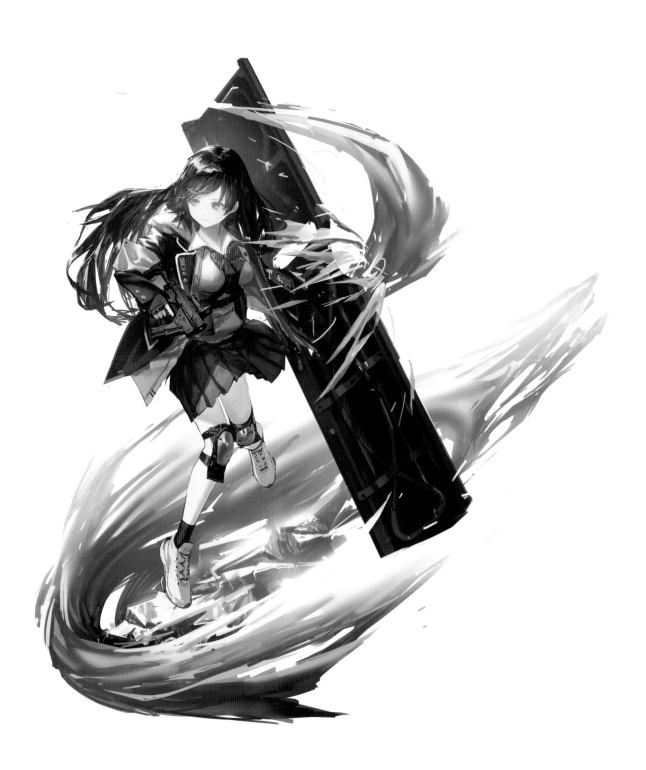

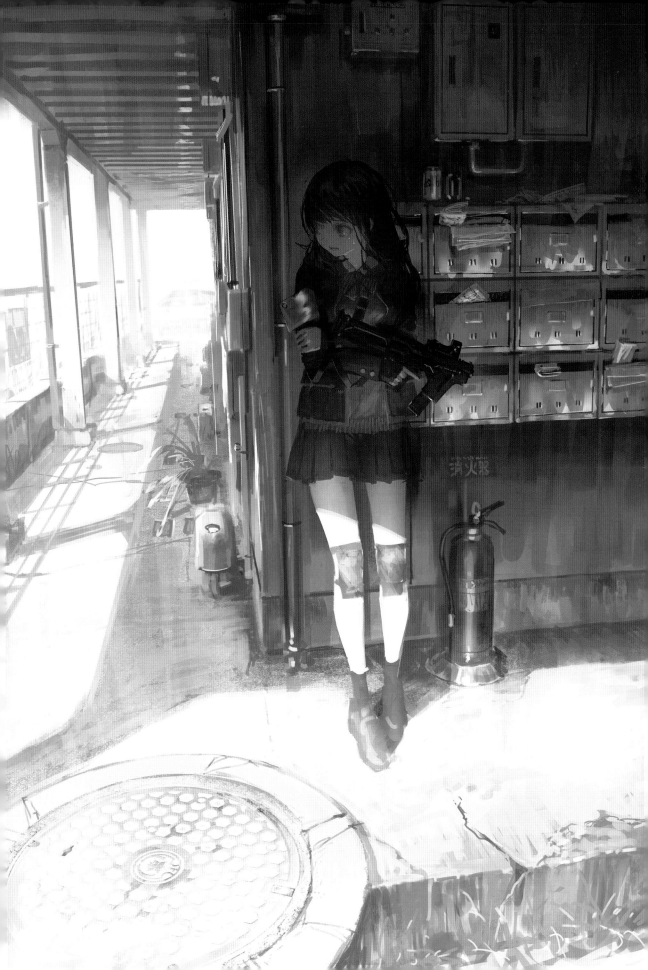

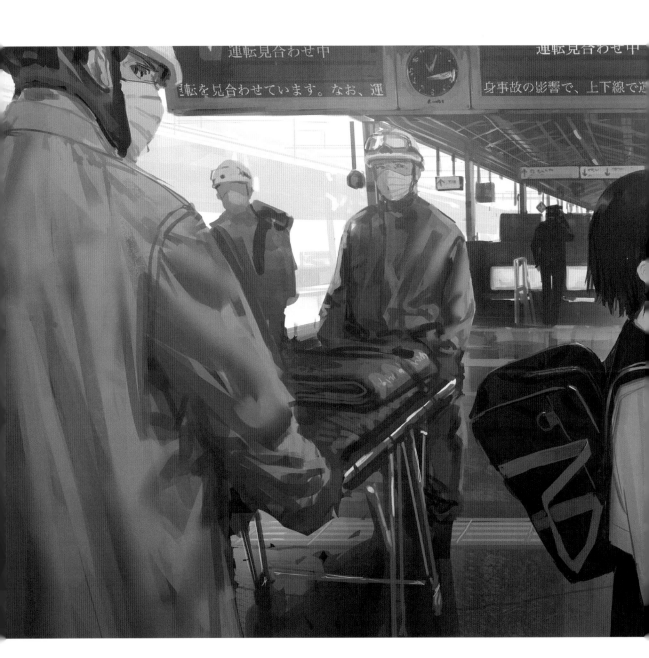

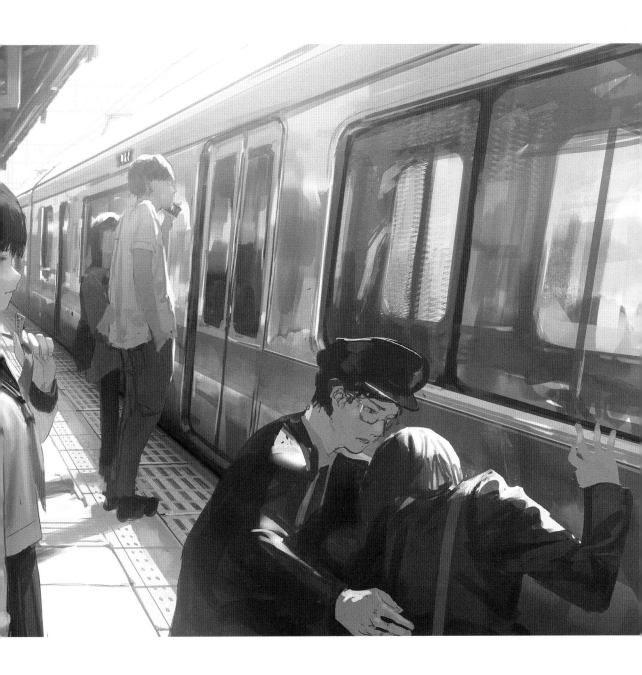

財布の中には812円あった。それを半分で割った数字を思い浮かべてから、すこし考えて、430
円の切符を買った。

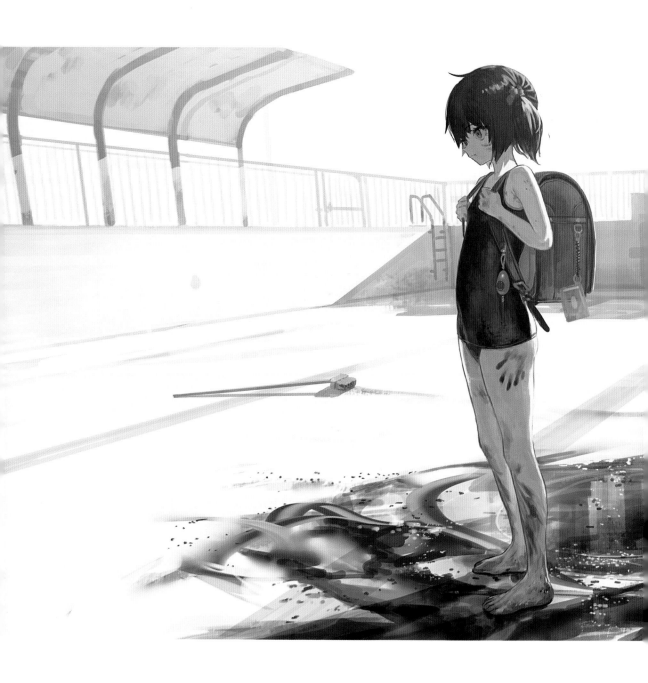

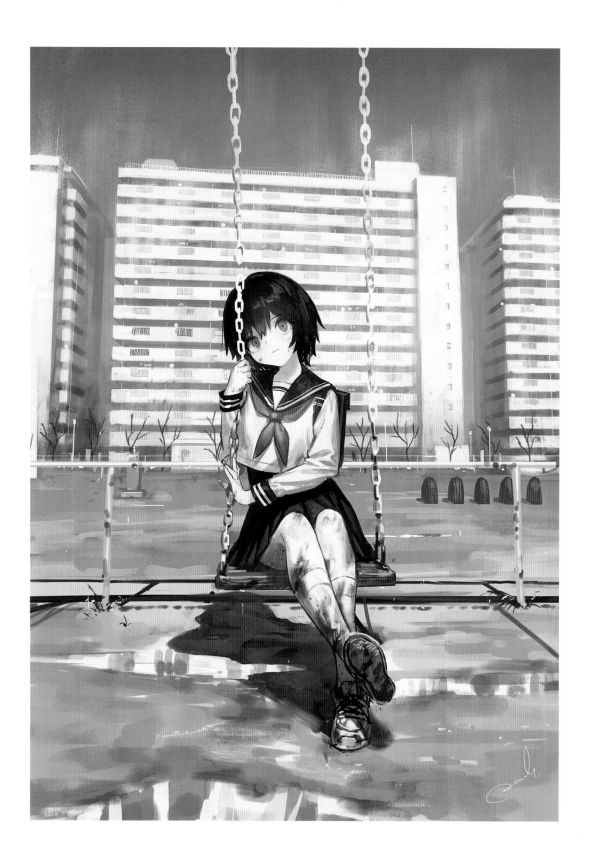

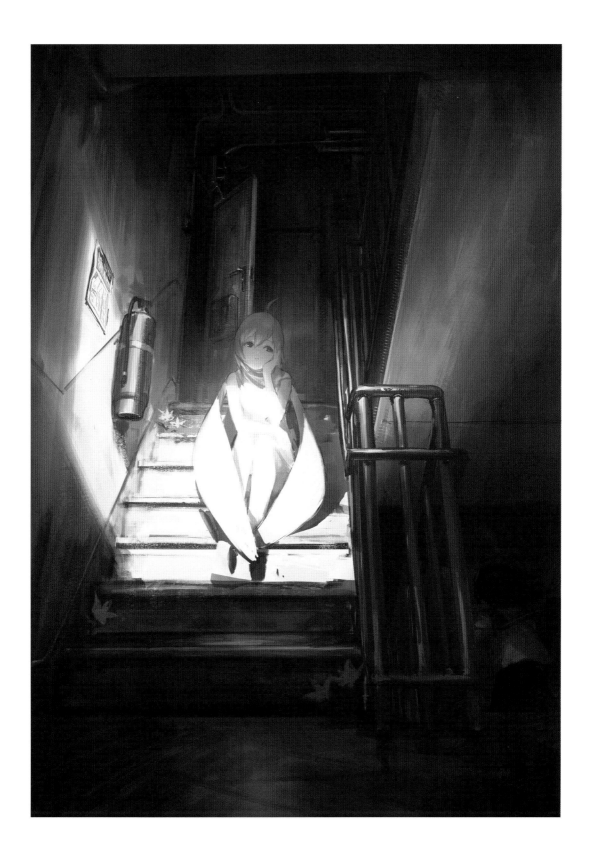

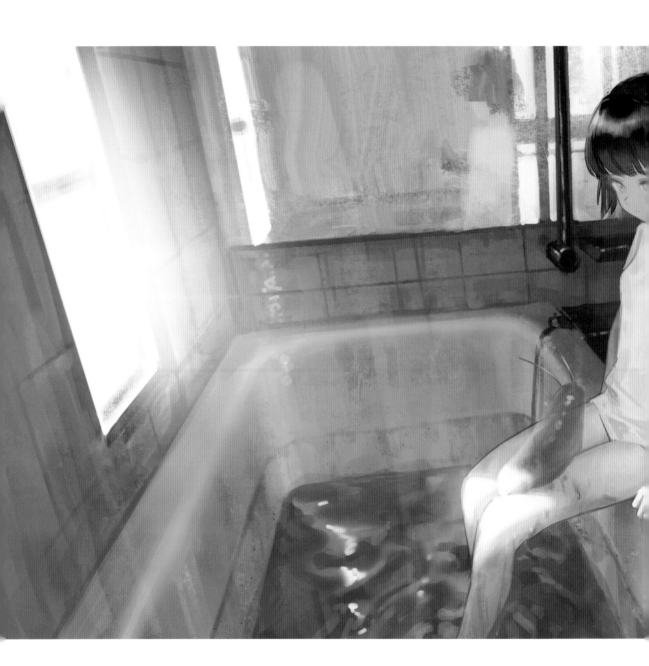

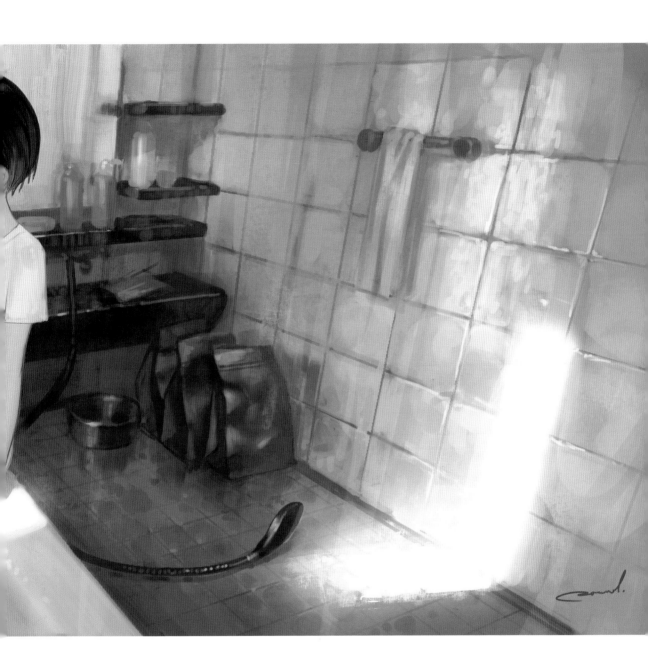

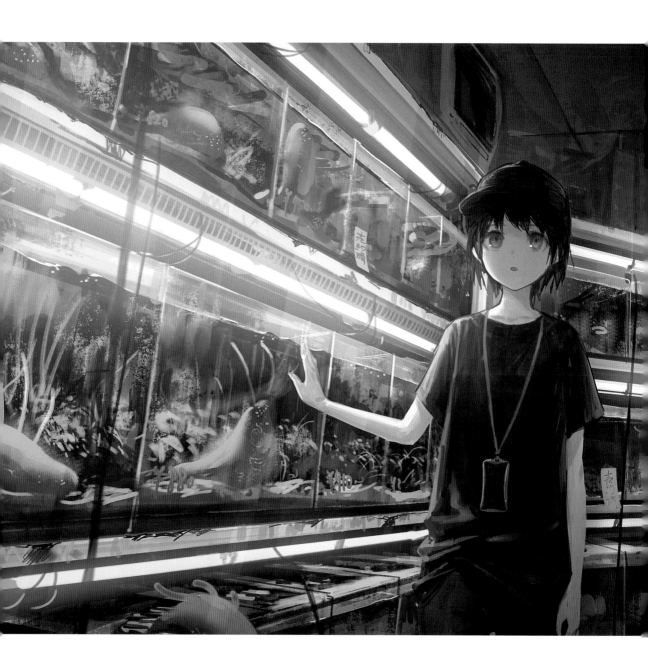

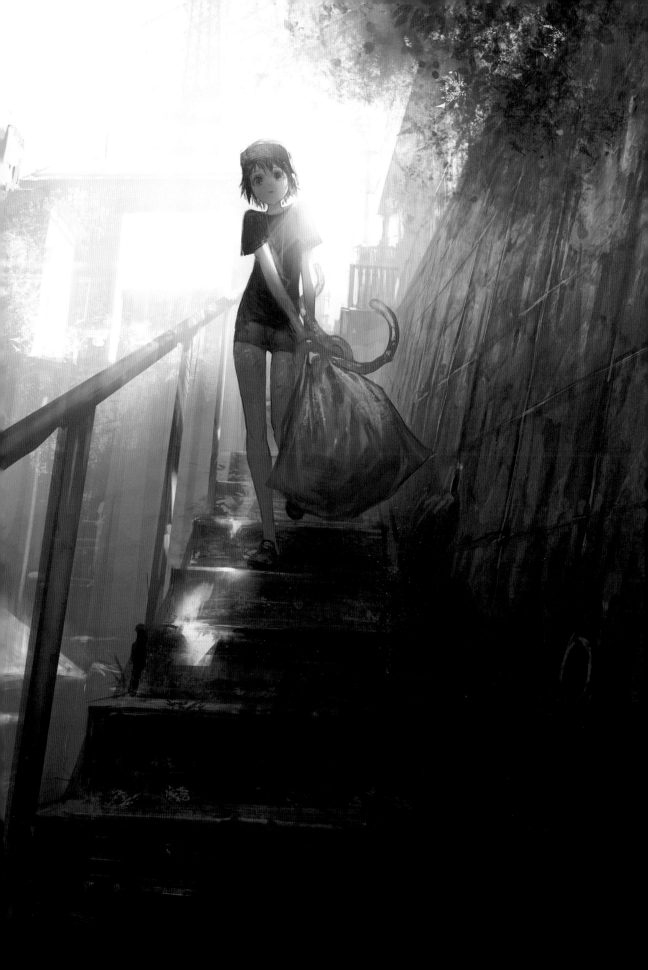

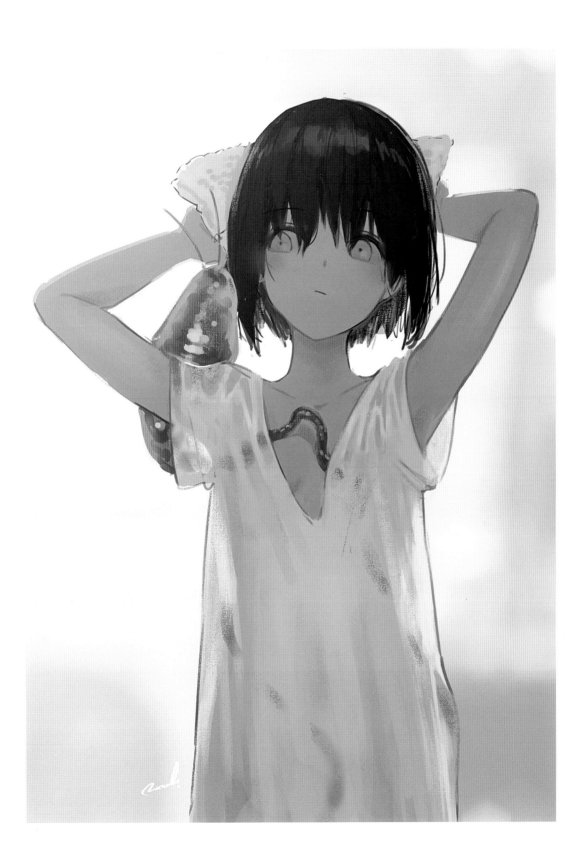

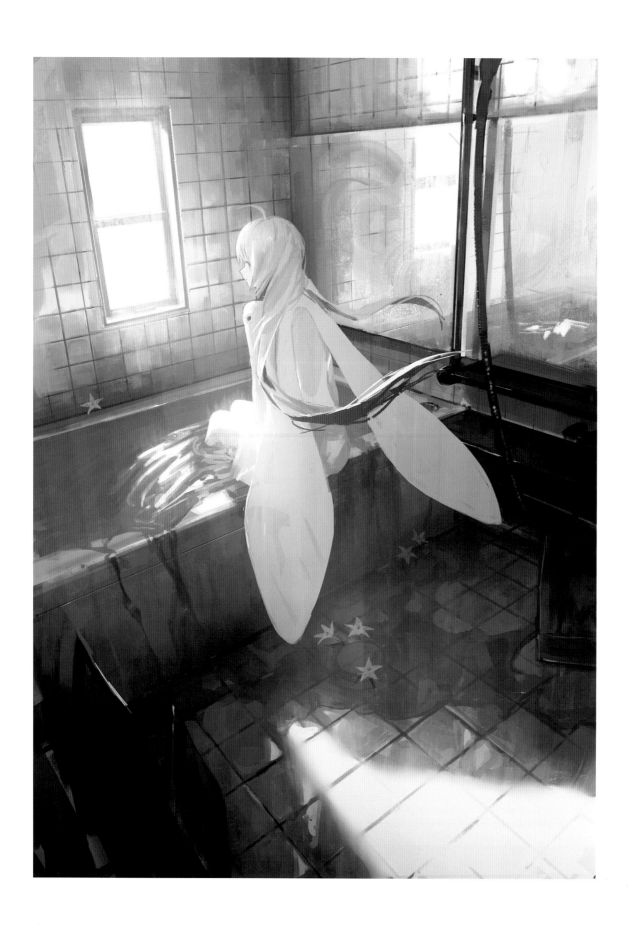

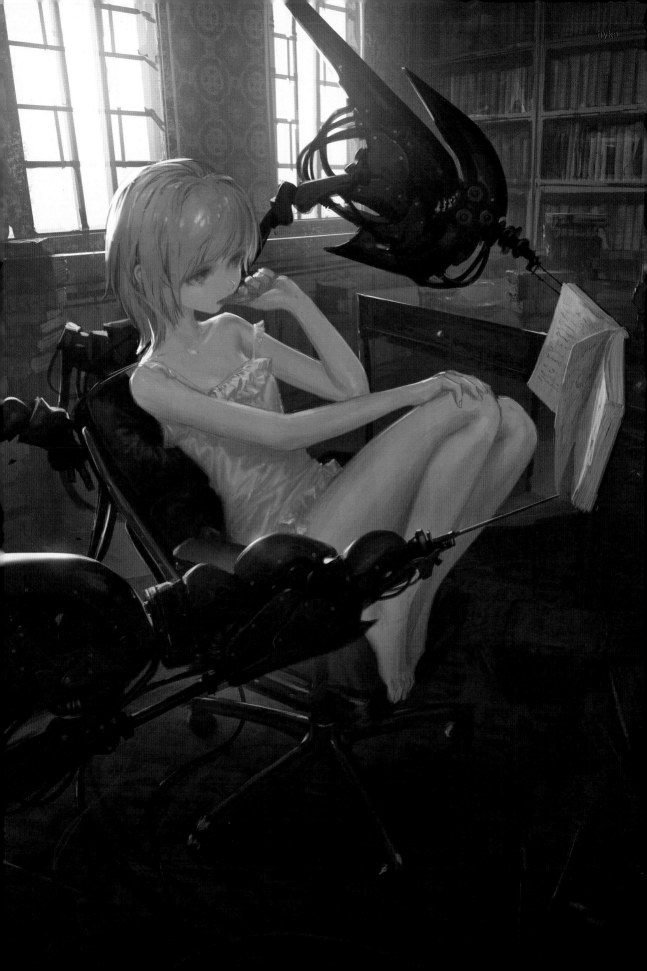

「独断でのアンチマター解放はレベル5の規定違反だと。君には言うまでもないはずだが」

（約3秒無音）

「知ってるよ」

「君が今、表なのか裏なのか我々には判別がつかない。こうでもしなければ我々の安全は保証されないんだ。この件で我々と君にはそれぞれの利害が生じた。そしてこれはそのうち君の自業自得な部分というわけだ」

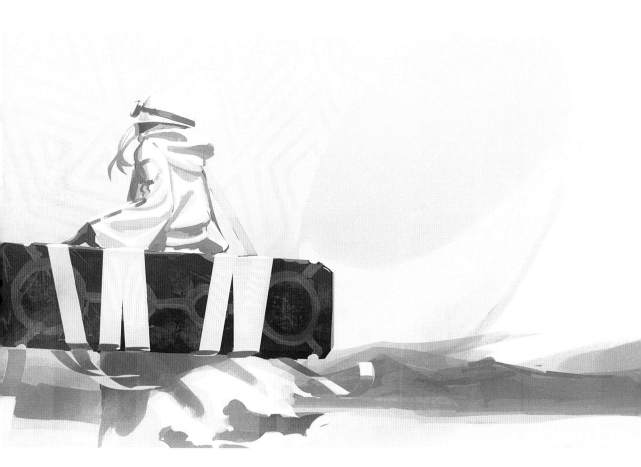

「これを外せ」
「あのな。……ちょうど今君が受けている仕打ちは決して懲罰ではない。だがこの状況の君には相応の示すべき態度があると私はお……」
「すまなかった！」
（約6秒無音）
「だからこいつを外してくれ。頼む」
「申し訳ないがそれは無理だ」

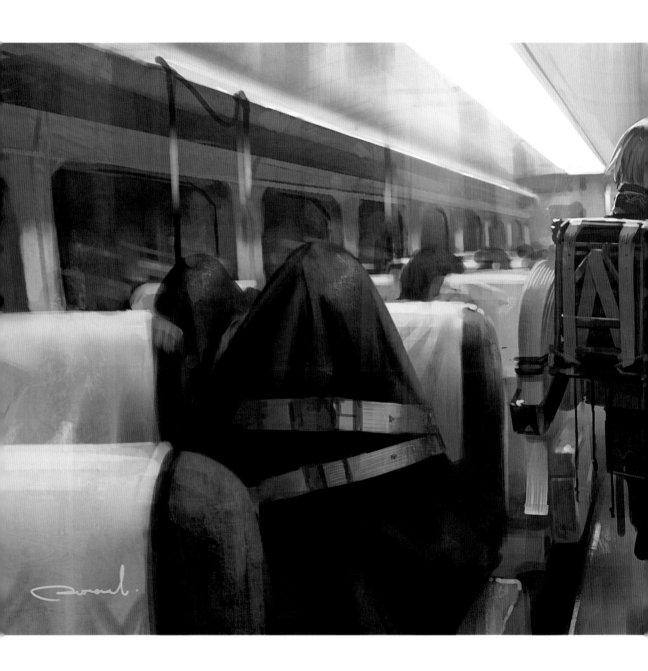

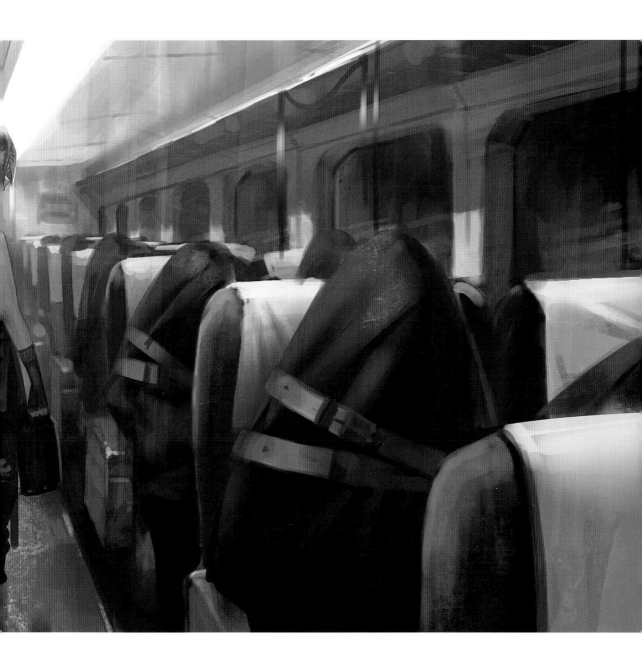

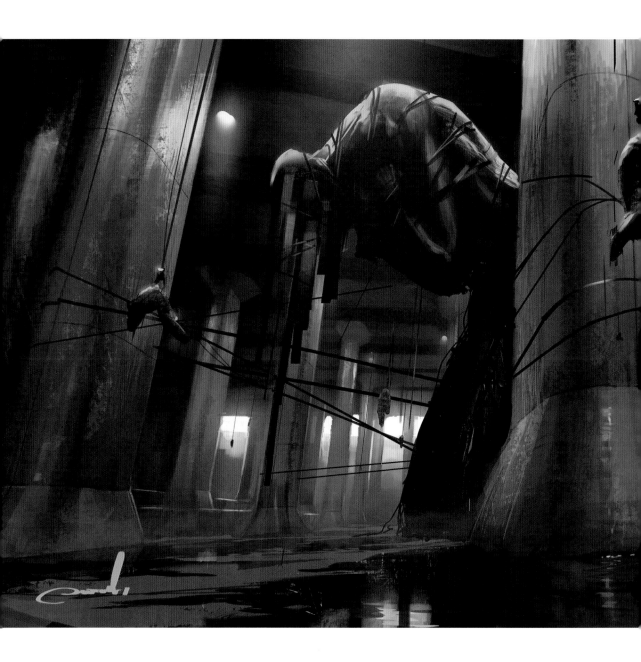

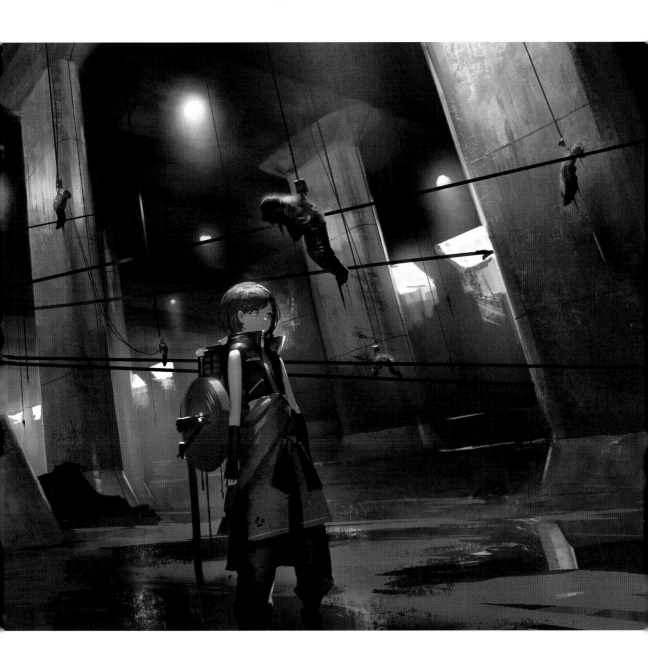

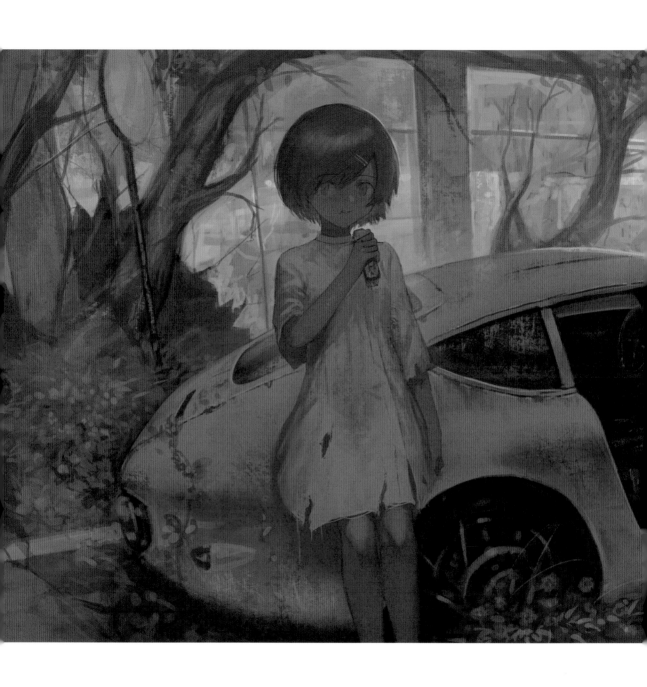

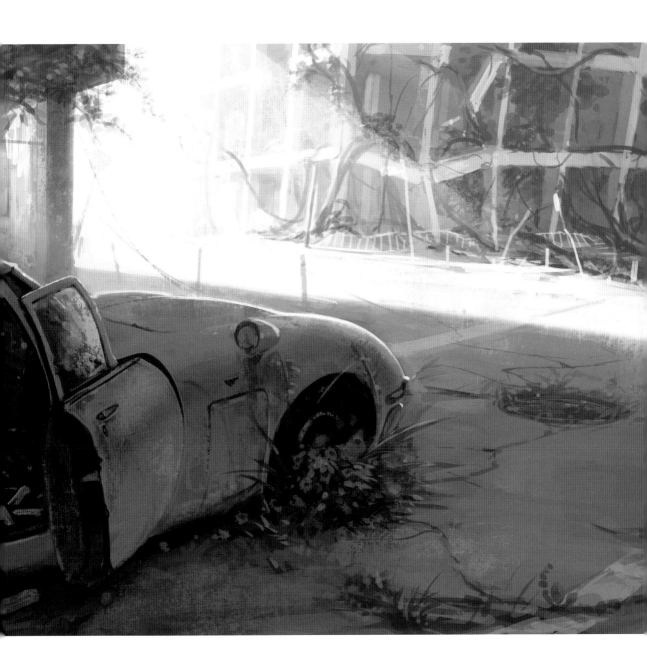

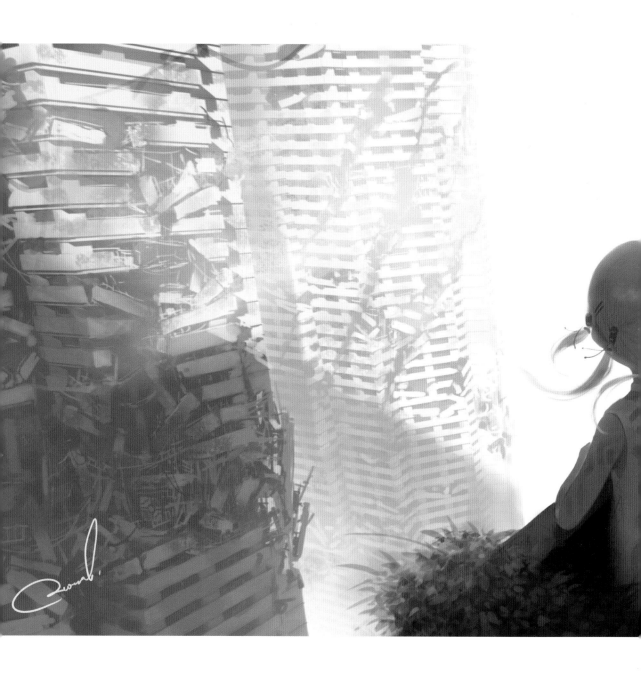

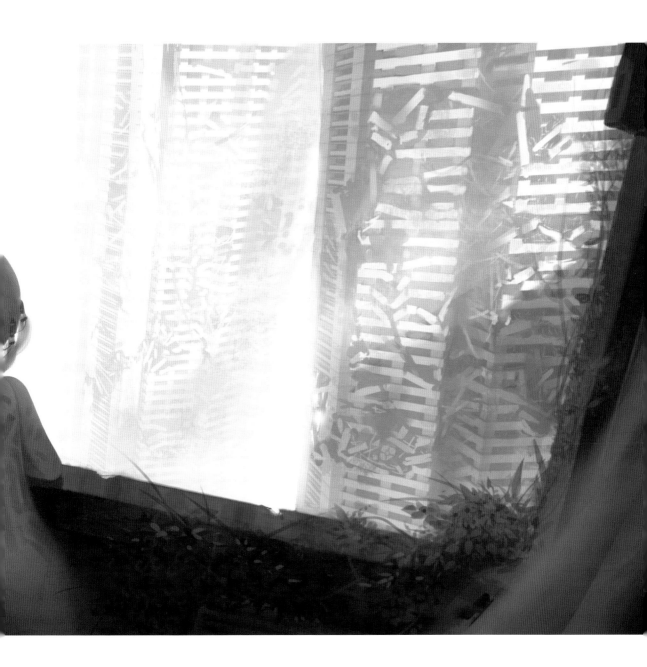

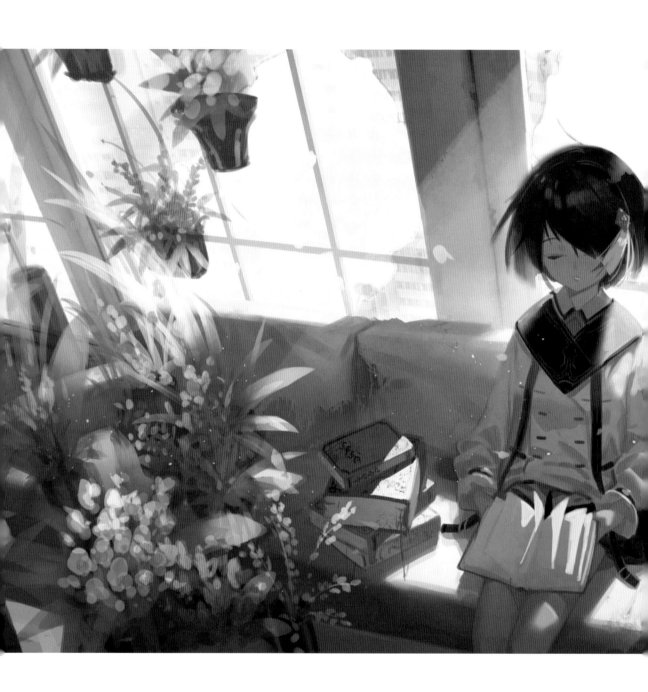

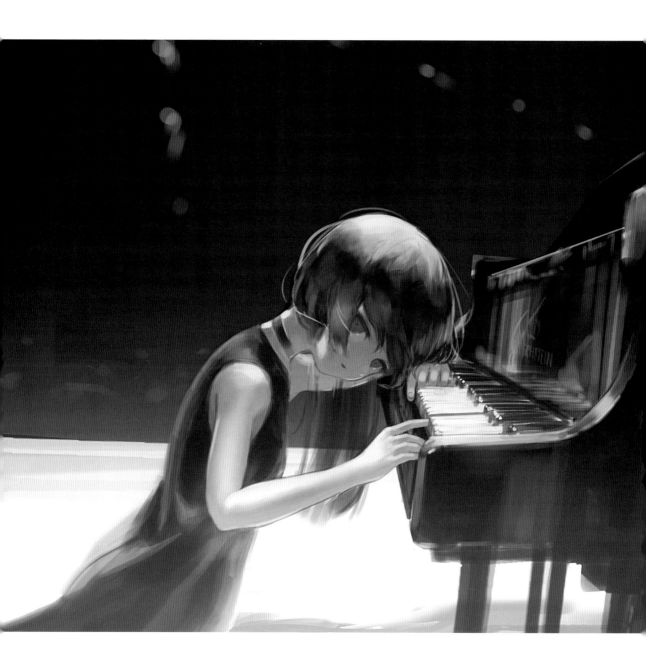

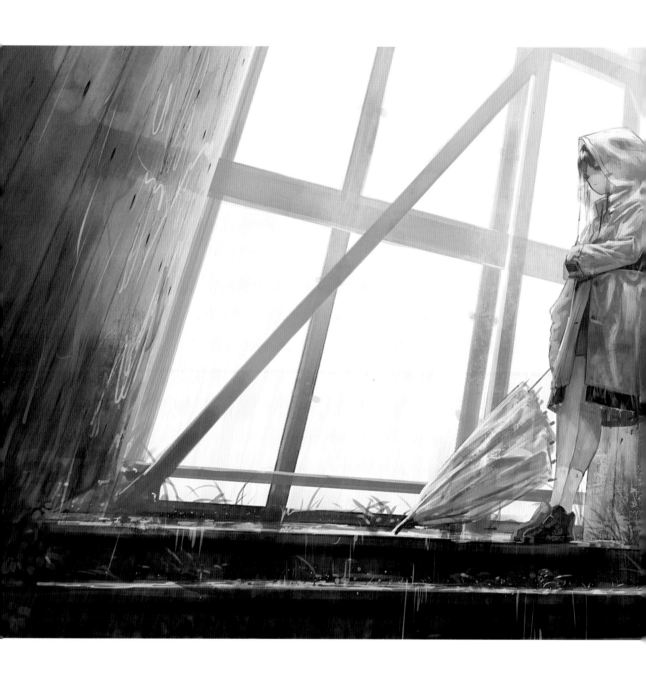

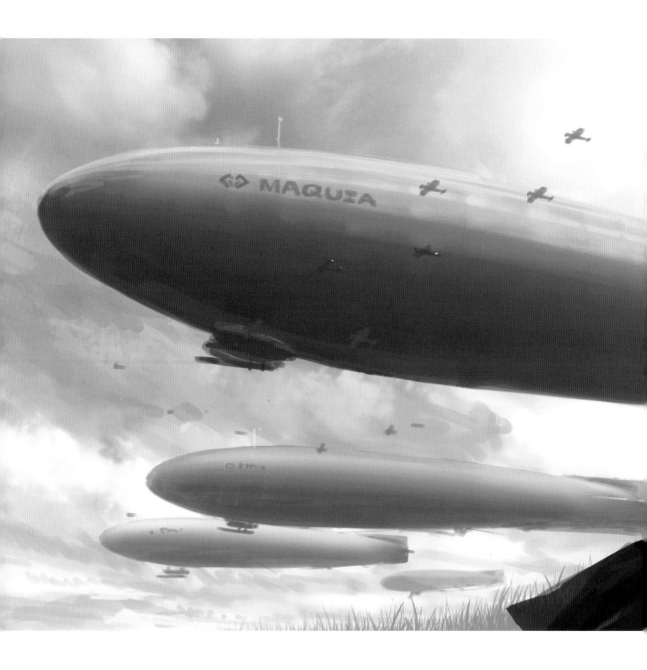

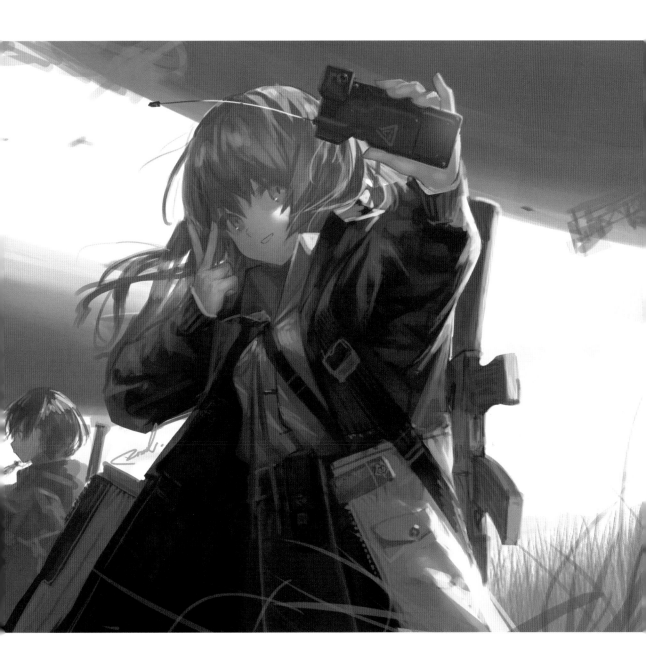

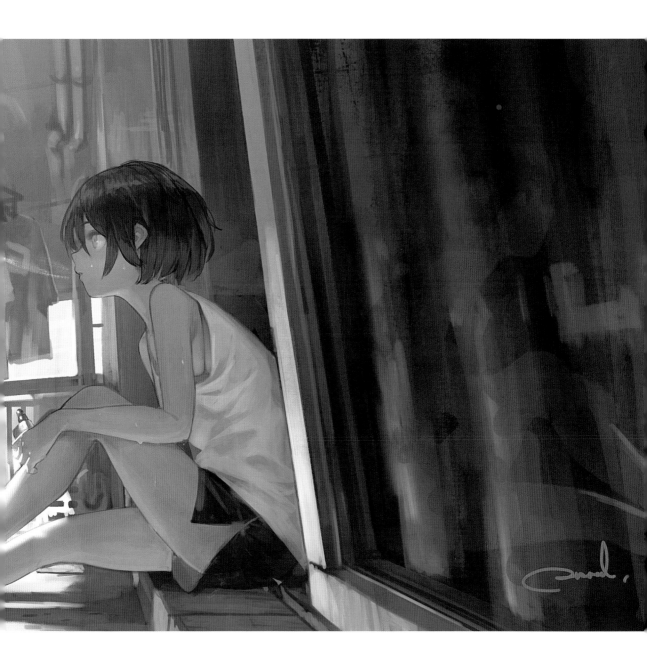

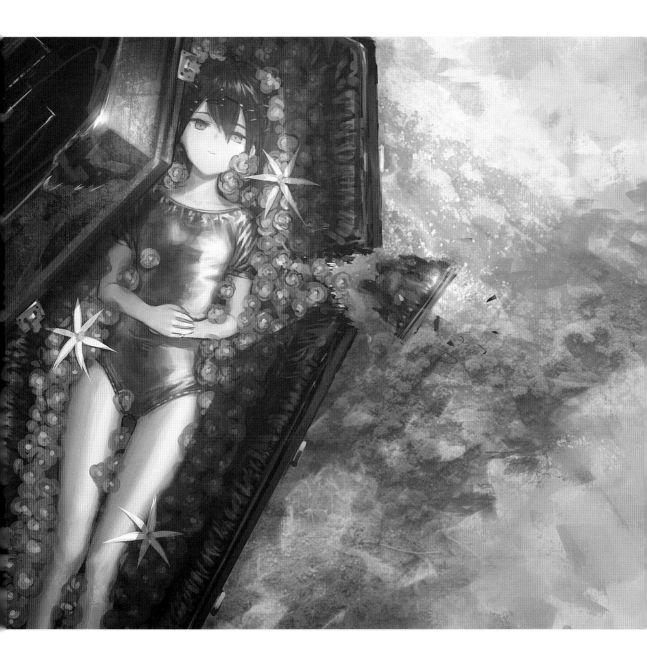

「また来るね」
棺桶の中で私は目覚めた。その声の主はもういなかった。

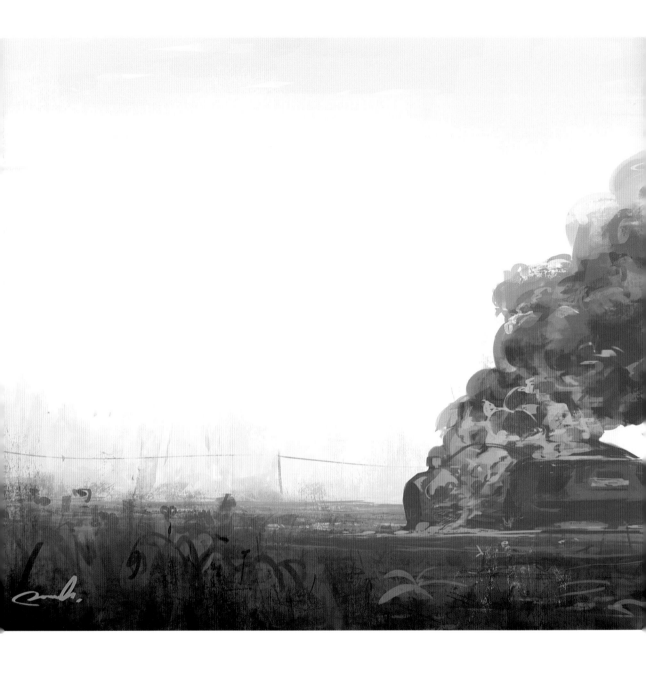

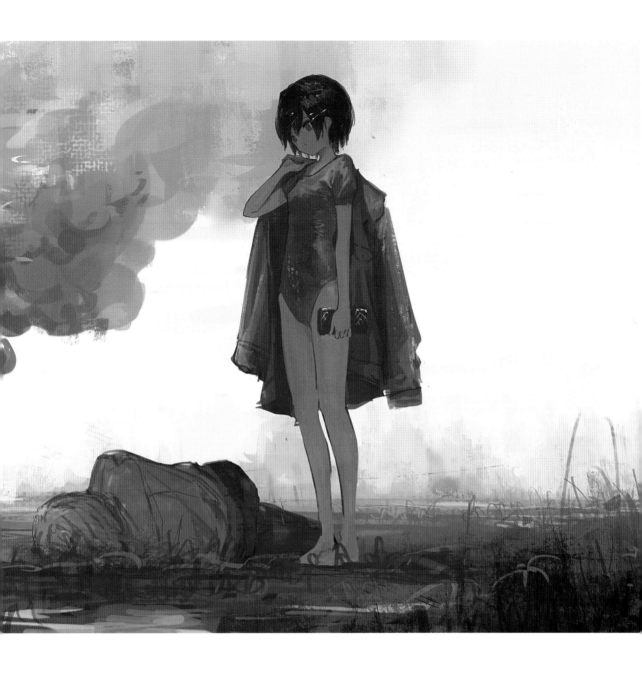

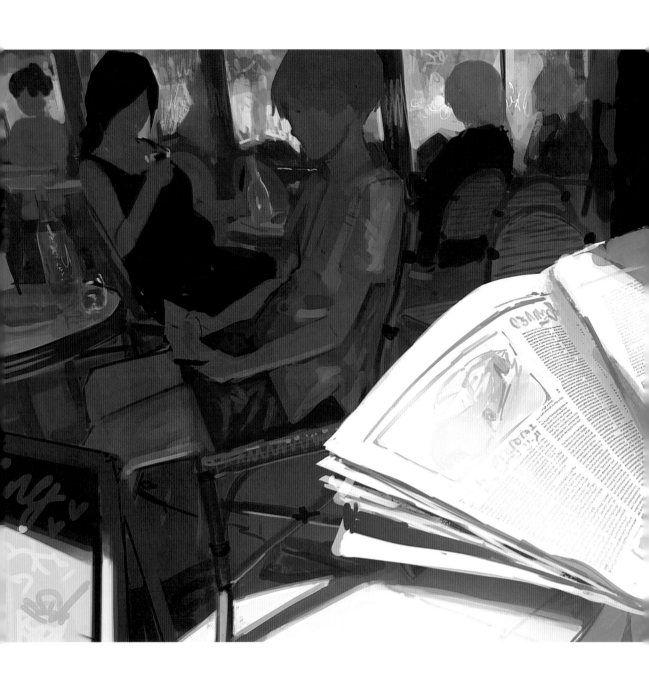

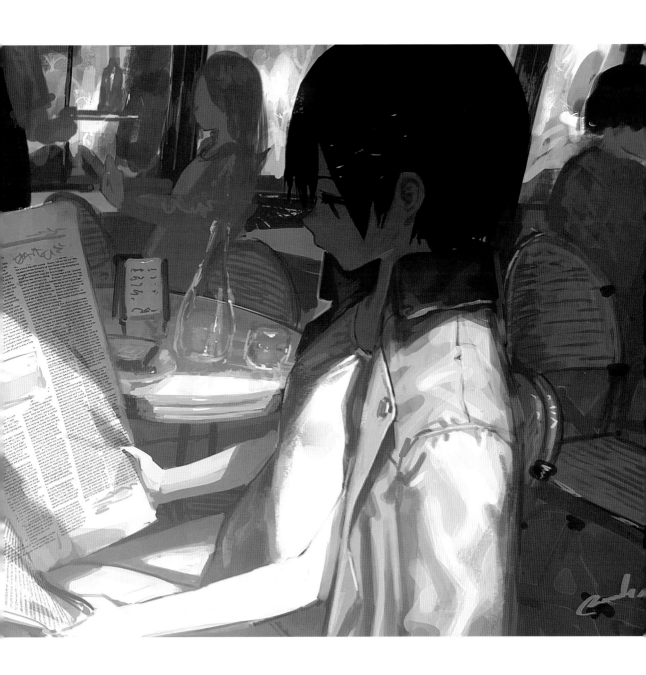

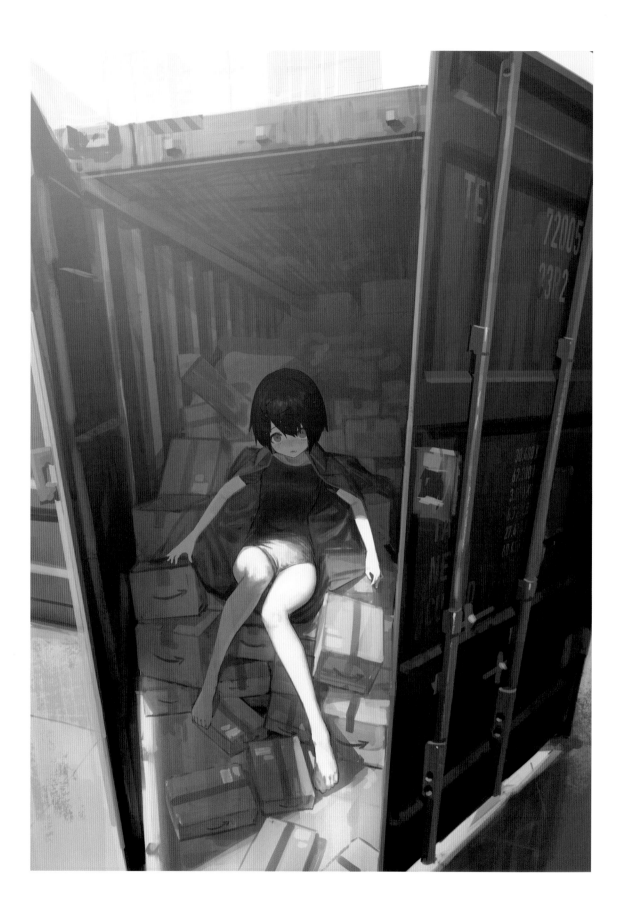

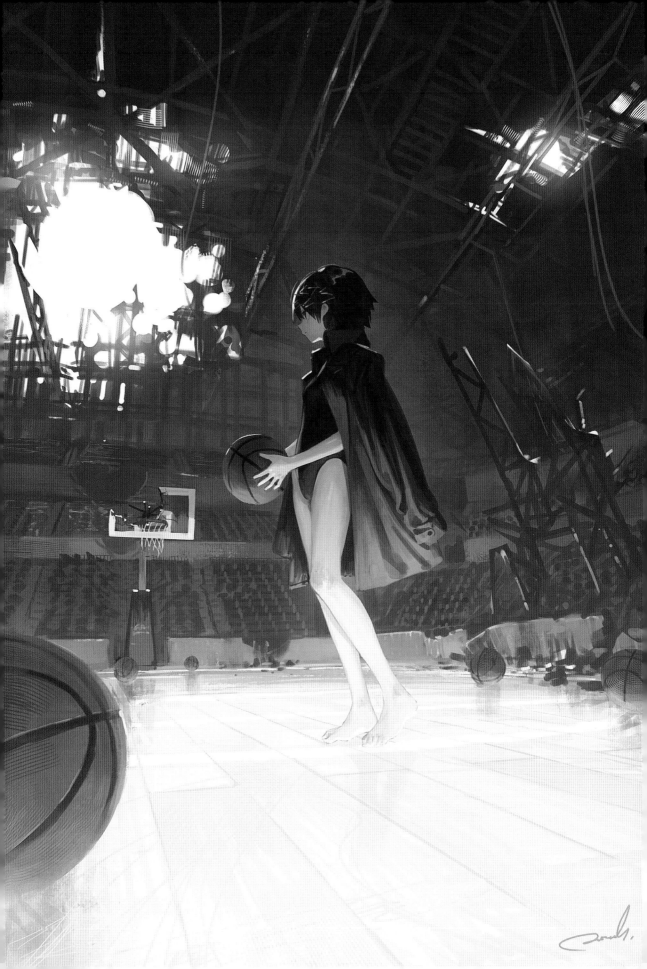

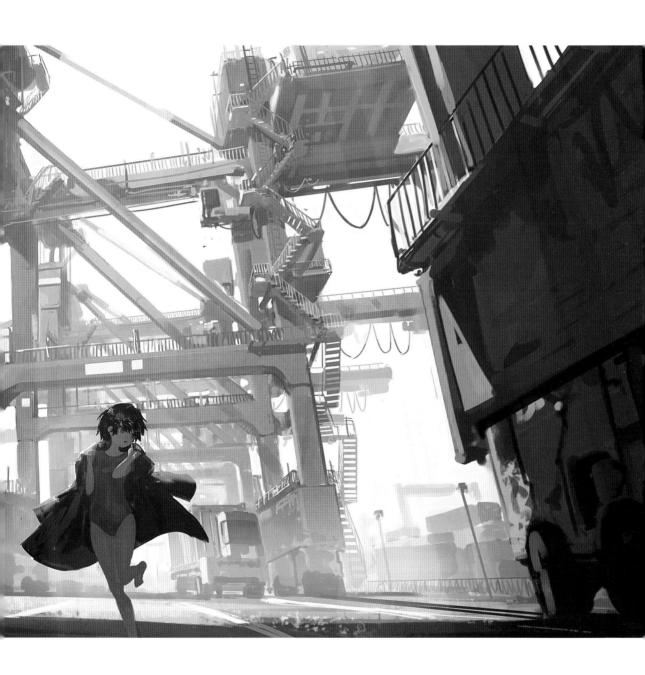

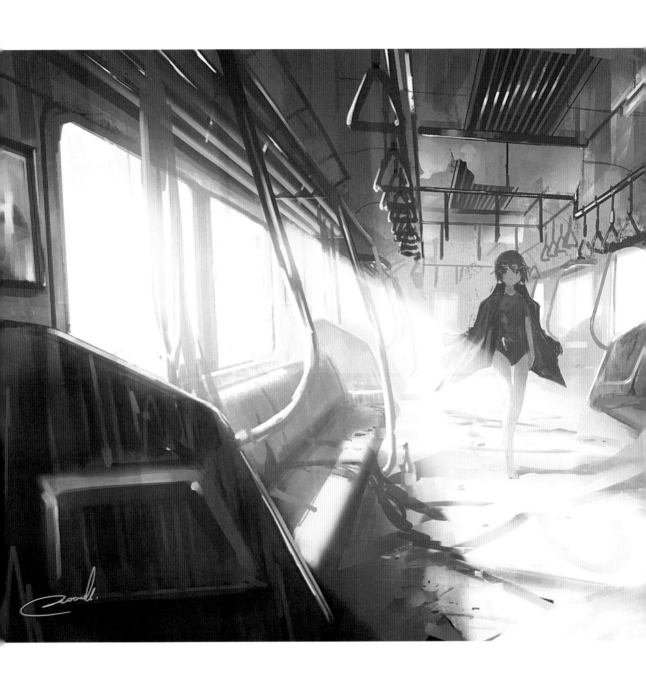

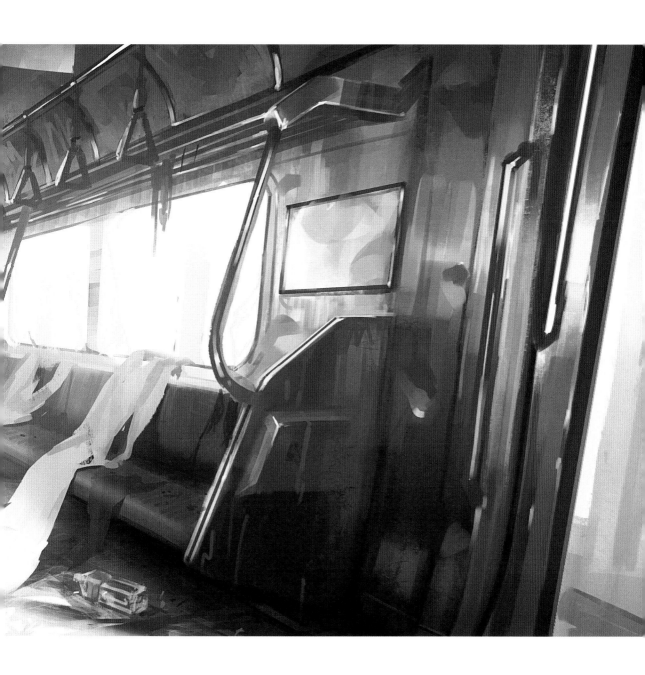

時速90キロで疾走した山手線外回りも、今はただの通り道だ。

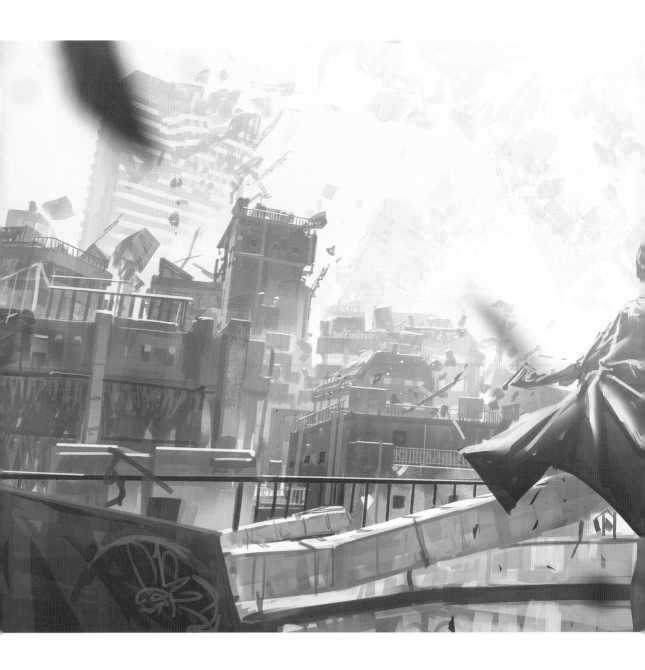

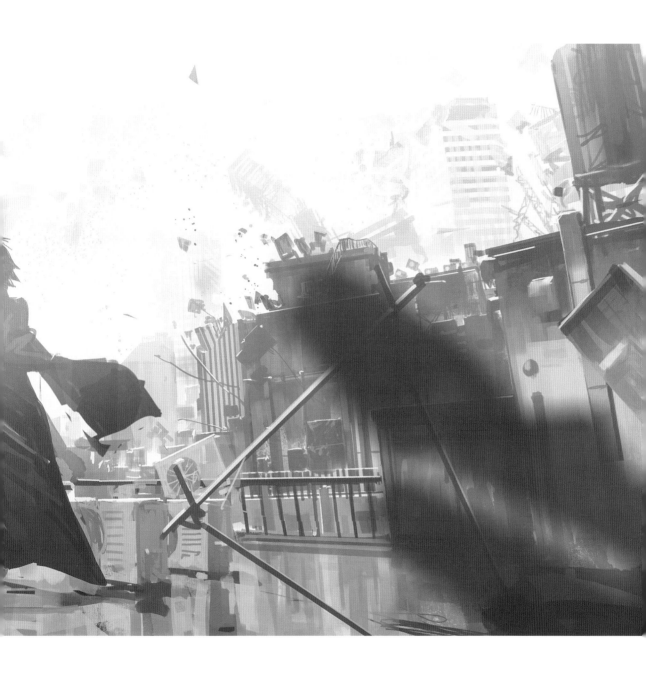

「ああ、ああ」
思い出したよ。ペチカ、私はあなたを助けられなかった。

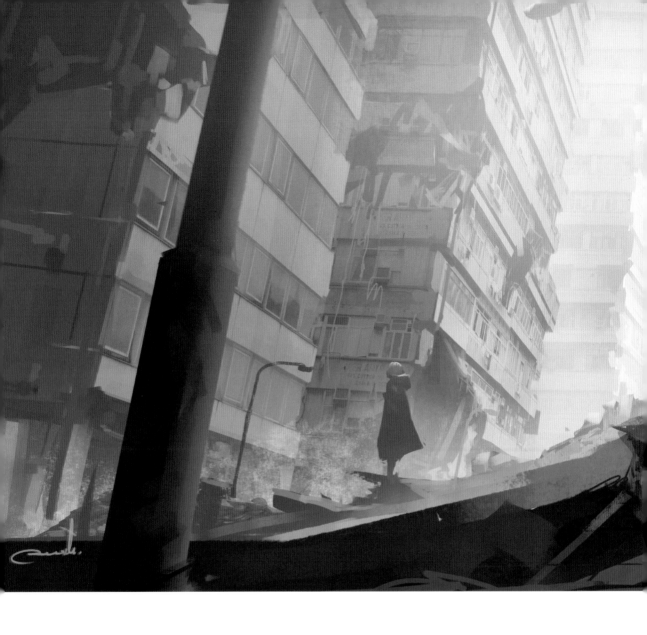

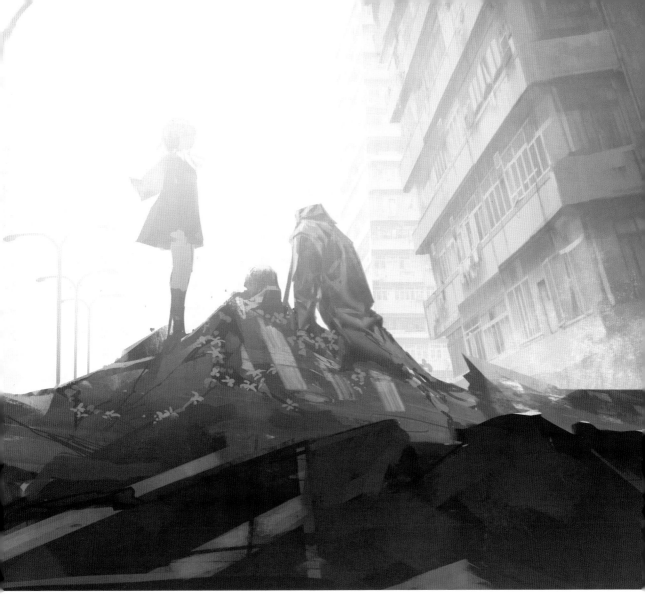

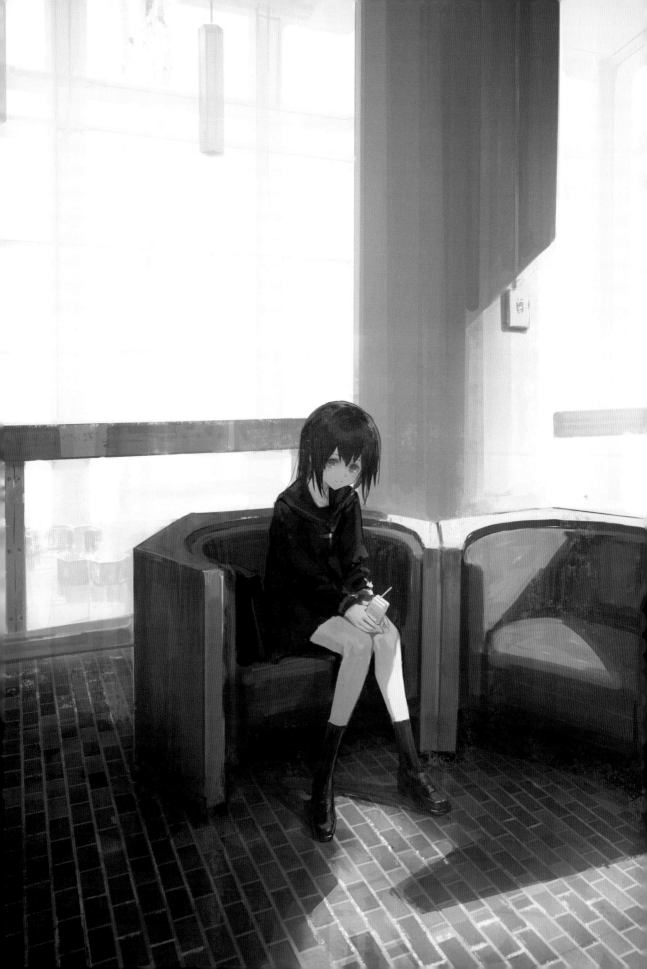

味なんて、もうわかんないや。

hyka

さいはての世界に私たちが生まれた
母は去り、世界は死んだ
闇の香りがする灰色の花が世界を覆い始めた
世界が生まれ変わろうとしている
だから私たちは、火化を描むことにした

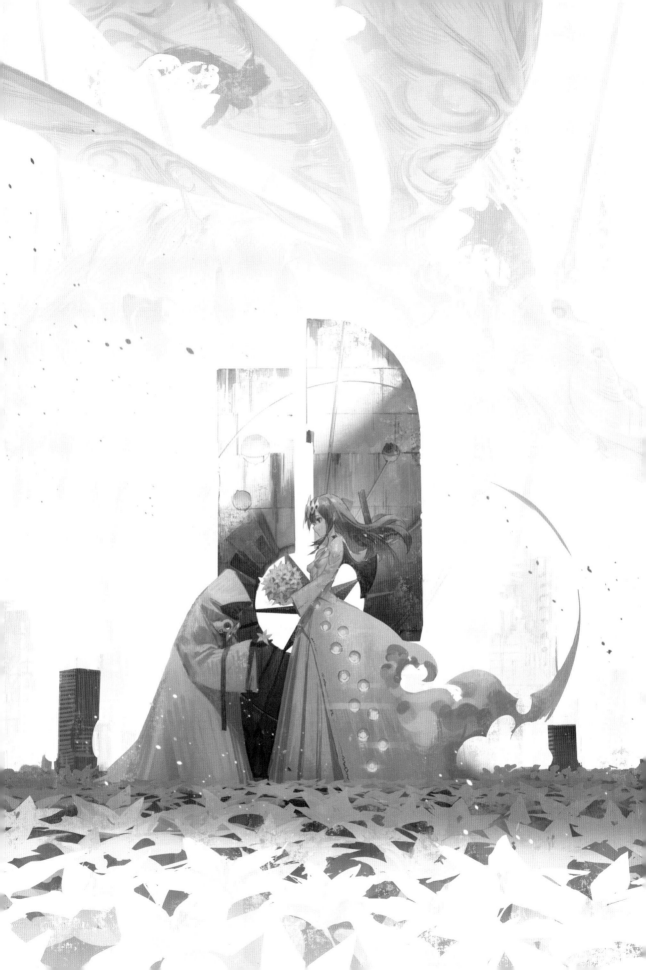

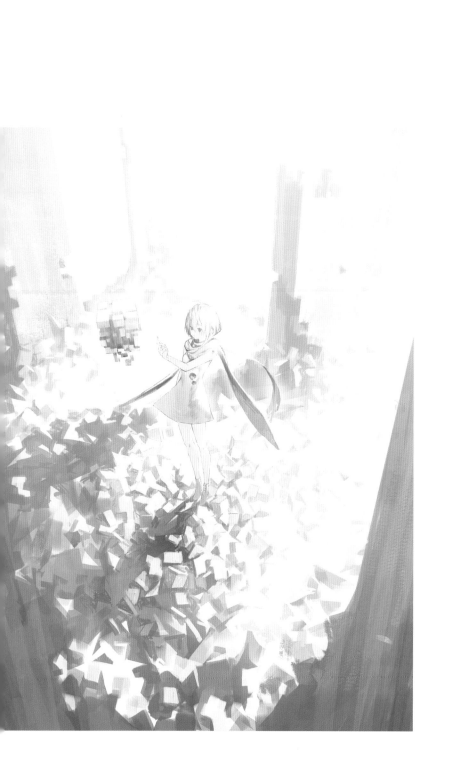

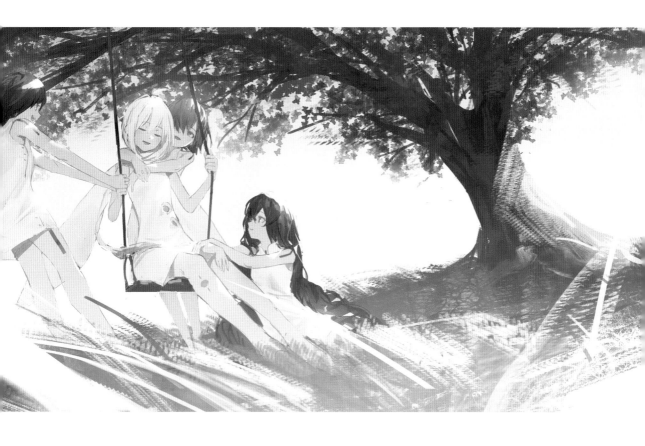

01

すべての人はその身に魂を宿す。ある人々は
その魂を「アニマ」と呼んだ。
「母」と呼ばれる少女、ペチカはあらゆるモノ
を自在に創ることができる。彼女は、滅び
ようとする世界を創り直した。だが創り直し
た世界は、アニマをその最小単位として、無
数の世界に分裂した。あるものはひとりで、
あるものは他のいくつかのアニマと集いあい、
そこにはアニマの数だけの世界があった。
長い時間が経ち、それぞれの世界はそれぞれ
滅んだ。ペチカは死んだ世界たちを再び創り
直した。彼女もまた世界がひとつ生まれ滅び
るほどの時間を過ごし、自らの世界にも寿命
が迫っていることに気づいた。草原がどこま

でも続く何もない世界。だがペチカにとって
唯一無二の居場所である。
彼女は自分の世界を創り直す。「新しい世界を」
灰色の花が咲き、やがてそれはすべてを覆い
尽くした。
ペチカが目覚めるとそこは新しい世界だった。
だがひとつ異変が生じる。彼女の傍らで、ぶ
かぶかのセーラー服を纏った3人の子供が眠
っていた。

02

ペチカは3人の子供たちに自らを「お母さん」
と呼ばせて、それぞれエン、ツァイ、トリと
名付けた。ペチカは草原に大きな木のブラン
コや小屋を作り、子供たちにぴったりな服を

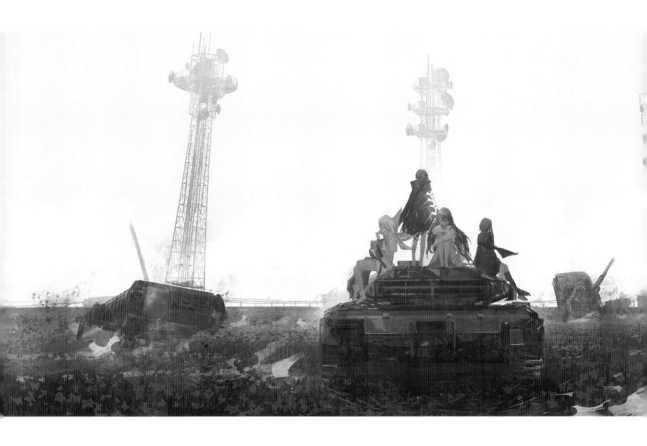

作って４人で暮らした。

エンは鈍く光る金髪で片目を隠す長女。甘えたがりだが、妹２人を引っ張るリーダー気質があった。ツァイはぼさついた黒髪の次女。喧嘩の火種を撒き散らす問題児だった。ひとりで３人分の体力を抱え込み、有り余らせているようにも見えた。また彼女は服を嫌った。トリは長い青髪の三女。いつも何かを憂いた様子で、三角座りで草原の草をぶちぶちと抜いていた。

子供たち——三つ子の振る舞いは三者三様だが、３人ともペチカが大好きであることは変わらなかった。彼女たちはよく遊んだ。ペチカは三つ子との生活にこの上ない幸せを感じていた。ずっとこうして、４人で遊んで暮ら

せたら。そこにいる皆が、あるいはそう願っていたのかもしれない。

だがある朝、三つ子は同じ夢を見たのだとペチカに訴える。それは、大きな鳥とカラスの夢。ペチカはそれを聞き三つ子の正体に気づく。そしてペチカは三つ子の前から姿を消した。三つ子はそのとき、彼女が「母」と呼ばれる特別な存在であることをまだ知らなかった。

03

消えた母。突然の喪失をひどく悲しんだ三つ子は、小屋の中に閉じこもって泣いていた。だがそうしているうち涙は枯れ、エンは２人を散歩に誘った。ペチカと出会ってから数年が経っていた。服嫌いのツァイはそのまま、

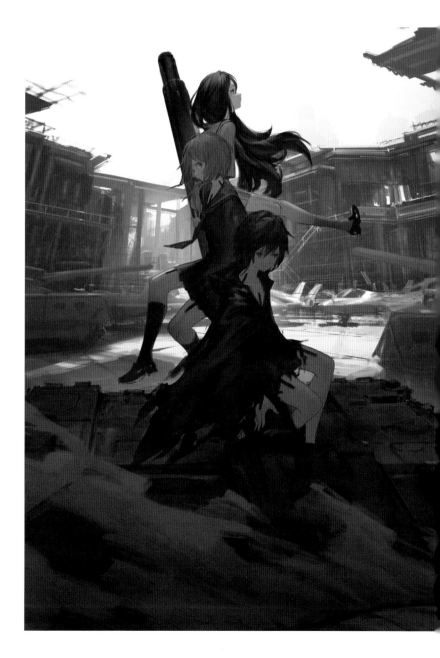

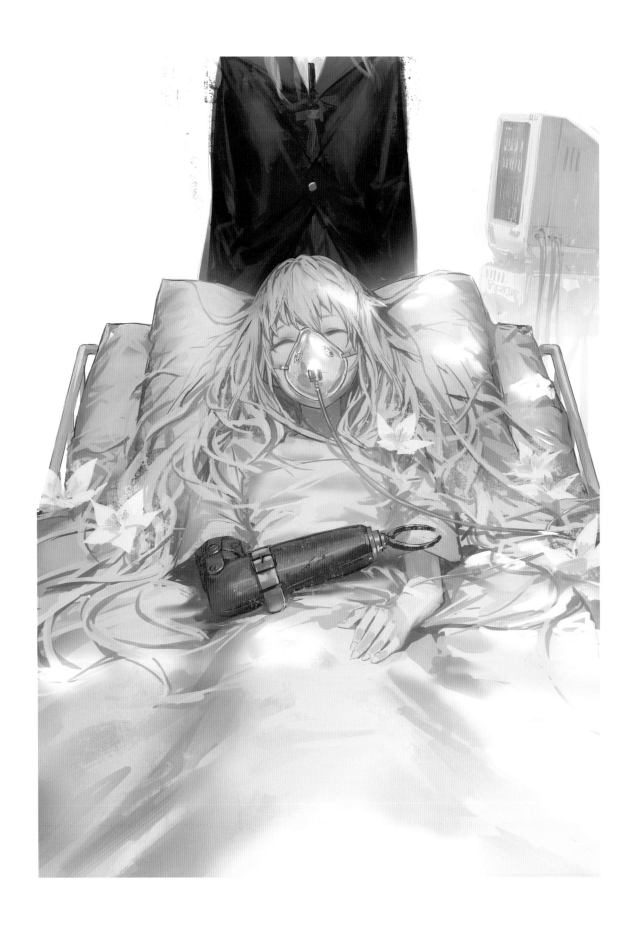

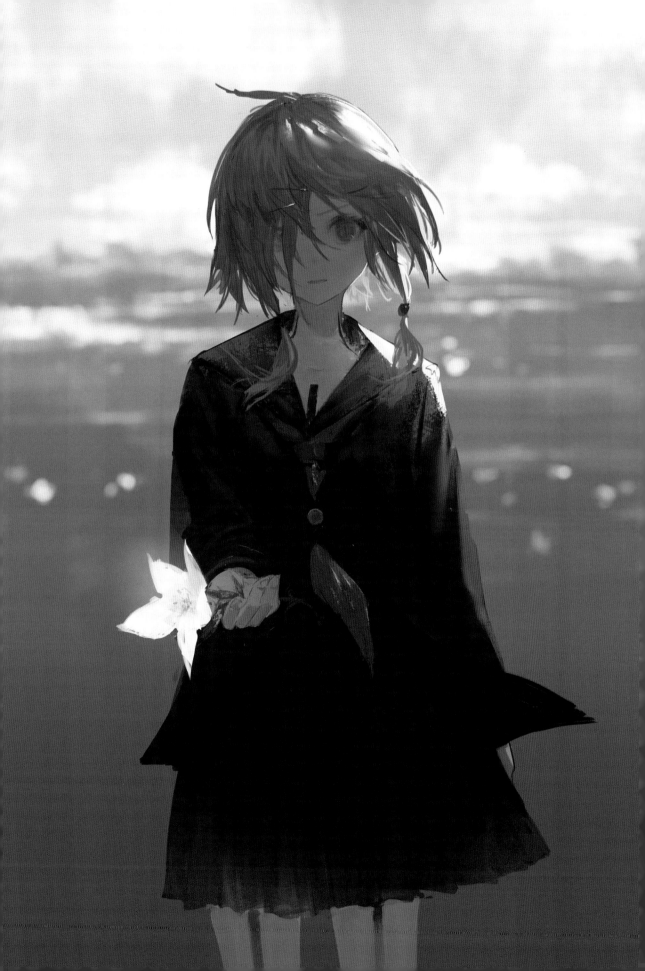

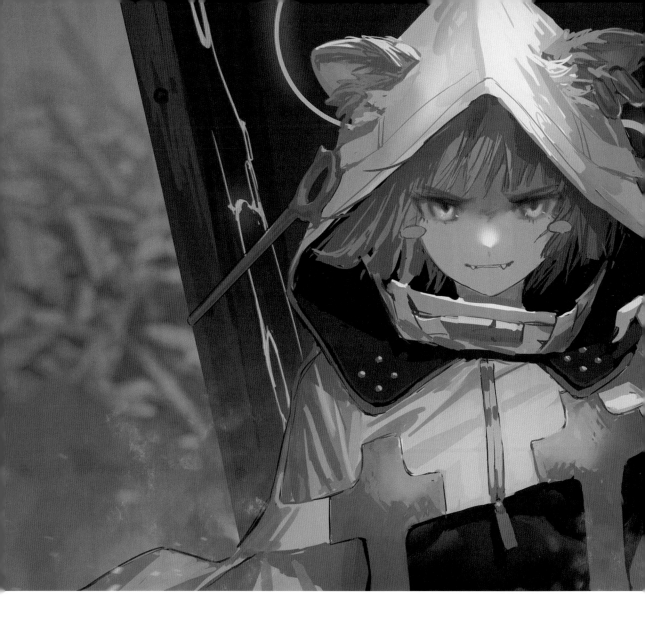

エンとトリはかつては大きすぎて着られなか
ったセーラー服に着替えて小屋を出た。
普段は出歩かない草原の向こう側を目指して
三つ子が歩くと、大きな工場の廃墟にたどり
着く。そこにはもはや動かぬ機械たちが錆に
まみれ、静寂の中で朽ち果てていた。奥に進
むと、戦車や飛行機すら並んでいる。何のた
めに造られた場所なのか、考えを巡らせなが
ら三つ子が探索していると、ツァイが携帯ラ
ジオを見つける。エンが操作すると、ラジオ
は起動して老齢の男性の声で言った。「母は

あなたのアニマの母であり、この世界の母で
ある──灰花は我々にとって死の象徴であり、
我々の母が差し伸べた救いの手である──あ
なたが死したとき、灰花はあなたの世界のす
べてを覆うように咲き誇り、それは新たな世
界を生み落とす繭となろう」
ツァイがラジオに触れた途端、閃光が走り、
彼女は激痛を訴え倒れてしまった。さらに廃
墟に並べられた戦車や飛行機たちが突如ひと
りでに動き出し、三つ子は脱出を余儀なくさ
れる。ツァイの腕には模様が刻まれ、機械を

操る能力を得ていた。
得体の知れない危機から脱して、ほっと息を
つく三つ子。だが彼女たちが草原に帰ると、
小屋のあった場所には、かつてそれだったはずの瓦礫と黒い棺桶が残されていた。

04
ピンクとブルーのネオンに雨粒が光る、薄汚れた街にペチカはいた。
そこで、ペチカは半人半猫の姉妹の妹、ミミと出会う。彼女は喪った姉を生き返らせるた

めに99人の人間を殺し続けた末、返り討ちにあい虫の息でアスファルトに倒れていた。
そこはアニマの世界、ミミの願いのために存在する世界だった。ペチカはミミを自分の世界へと誘う。「わたしの願いを――皆の願いを邪魔するものがいる。わたしのところへ来て、助けてほしい」ミミは〝神さまの誘い〟を訝しみながらもそれを承諾する。
草原で呆然とする三つ子の前で、棺桶の蓋が蹴破られる。そこから出てきたのはミミだった。ミミは三つ子を急襲するが、ツァイが機

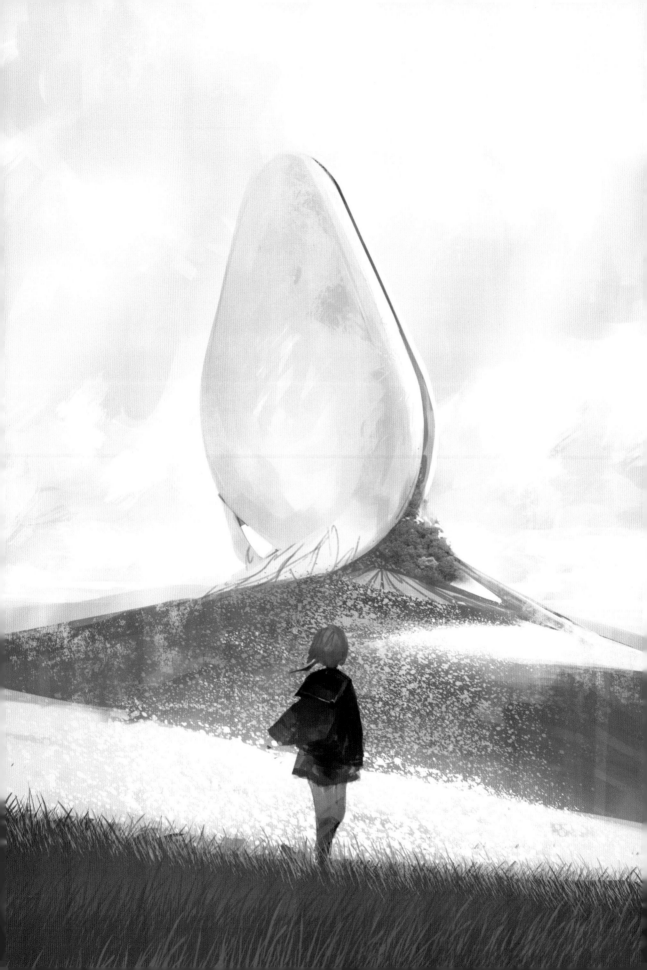

械を操る能力で戦車や飛行機を空から降らせ、それを凌ぐ。

「ママを見つけたいならせいぜい急ぐニャ。灰花は世界を生まれ変わらせる繭、らしいニャ」

ミミはそう言い残して撤退した。

05

度重なる災難を切り抜けた三つ子がツァイの召喚した機械たちを検めると、工場廃墟にあったはずのラジオが発見される。エンが恐る恐るそれを操作したところ、やはりあの声が繰り返し再生された。どこからか電波を受信しているようだ。

三つ子は状況を整理した。灰花、世界が生まれ変わる、機械の廃墟、ラジオ、謎の半人半猫。一体何が起こっているのか、なぜペチカは三つ子の前から姿を消したのか、彼女に問いたださねばならない。

三つ子の足元で次々と灰色の花が咲き始めた。ミミの言葉が、ラジオの言葉が正しいのならば、この世界は間もなく「生まれ変わってしまう」。そうなれば、彼女たちがペチカに再会する機会は二度と訪れないかもしれない。

「灰花は全部摘む」エンはそう言った。ツァイは自分の能力で協力すると申し出たが、トリは乗り気ではない様子だった。

「お母さんに会いに行って全部聞く。それが終わったら、私たちやお母さんがたとえ何であろうと、ここで4人で、また遊ぶんだ」

三つ子は手がかりを求め、歩き出した。

06

すぐに歩き疲れた三つ子は、ツァイの召喚した戦車に乗って移動した。どこまでも続く草原や林を突き進む三つ子の周囲では、機械が雨のように降り注ぎ、爆発は止まない。ツァ

イが灰花を焼き尽くすために、大量の機械を操作していた。

それだけの日々が何日も続く中、エンが手がかりを求めてラジオをいじっていると、唐突に正体不明の女性の声が再生された。「先生……」

気づけば、三つ子は植物園にいた。彼女たちは音もなく変わってしまった目の前の景色に戸惑いながら帰り道を探す。そこで見つけたのは、苦しそうな表情でベッドに横たわる赤い義腕の女性、サイだった。サイは息も絶え絶えに、彼女が"先生"と呼ぶ、彼女の腕を造った医師への慕情を何度も口にした。

「先生に会いたい。でも……苦しいよ」

彼女は先生と出会い、しかし想いは果たされず、それどころか自ら突き放してしまう——そんな別れを、何度も繰り返している記憶があると言った。

エンは、その繰り返しがペチカによる「世界の生まれ変わり」なのでは、と推測する。ペチカの実現したい世界には、どこか綻びがある。エンはミミとの遭遇を思い出してサイを誘い、ペチカと再会してこの世界のあり方を問いただすという決意を新たにした。

サイがエンの誘いに応じると、三つ子は元の世界に帰還した。

07

安堵したのもつかの間、ミミが再び三つ子の前に立ちはだかる。だが同時に黒い棺桶が上空から降ってきて、中から右腕が大きな機械の腕に置き換わったサイが現れた。

「わたしはこの子を迎え撃てばいいってことね」

サイとツァイがミミを迎撃する。サイが大きな腕を武器にミミを追い詰めるが、突如草原に数十メートルもの巨大な白い卵——シード

が現れる。三つ子がその正体を探っていると、それはやがて"開花"し、大量の灰花の種子を蒔き始めた。一瞬にして大地が灰花に覆われていくが、ツァイが機械で破壊し、なんとか被害を食い止める。

ペチカは世界の生まれ変わりを利用し、三つ子をこの世界から追放しようとしていた。

「お母さんは本気だ」三つ子はそう悟るのだった。

08

それからも旅を続ける三つ子とサイ。進む戦車の上で、4人は互いの思い出話に花を咲かせた。

「わたしはあなたたちに感謝してる。でも植物園の中でただ先生を待ち続けたあの時間もわたしの幸福のひとつの形。だってそのときのわたしは、曲がりなりにも先生を諦めてなかったんだもの。それがペチカの信じる幸福なのかもしれないわ」と言うサイの心情を、エンはまだ理解しきれない様子だった。

そしてその日、しばらく代わり映えのなかった旅路にひとつの変化が訪れる。ラジオから再び再生される、「わたしは失敗した」という誰かの声。それは三つ子の知る、絶望に満ちた哀しい声だった。

さらに彼女たちは、機械廃墟のひとつと思われる3基の鉄塔を発見する。灰花の蔓延をせき止めながら、その声の発信源を探ることを目標にした。

しかし、再び大きな地響きが4人を襲う。彼女たちを取り囲むように現れた無数のシード——ペチカが今度こそ三つ子を追い詰める、その戦いの狼煙があがった。

09

なんとか窮地を切り抜けようとツァイの戦車

で移動するエンたち。だがトリは、どこかにいるであろうペチカに向けて祈った。お母さん、ここだよ。

それに応じるかのように大地を割って現れたシードに、4人は突き飛ばされる。傷を負ったエンを抱えて先を走るサイを見届けると、トリは戦車の再召喚を試みるツァイを、三つ子に最初から備わっていたという機能——"管理者権限"で捕縛し、殺害した。

トリはさらに、サイから分断したエンを拘束する。

「わたしたち……最初はひとりの人間だったんだよ。なんでこんなことになってるのかわからない。肝心なとこ覚えてないんだわたし。それなのに……こんなものを使えることだけはわかるの。エンたちが知らないことをわたしだけ知ってるんだ」

お母さんをわたしたちが邪魔していいわけがない。トリはそう訴えながら、エンの首を絞め殺害した。

そして、もはや止める者のいないシードたちが一斉に開花していく。エンの亡骸の胸で泣くトリを、灰花の波が飲み込んだ。

ペチカは生まれ変わった自らの世界で目覚める。その後、三つ子が未だこの世界に存在したままだと知ることになる。

10

どこまでも続く何もない草原の只中で目覚めた私がいくらか歩くと、まだ眠ったままのトリが見つかった。私の首を絞めながら涙を堪えるトリの顔が、まだ数秒前のことのように思い出せる。

それは確かに、最初からそこにあった。忘れていたことを思い出せないほどに、それは私に備わっていた。

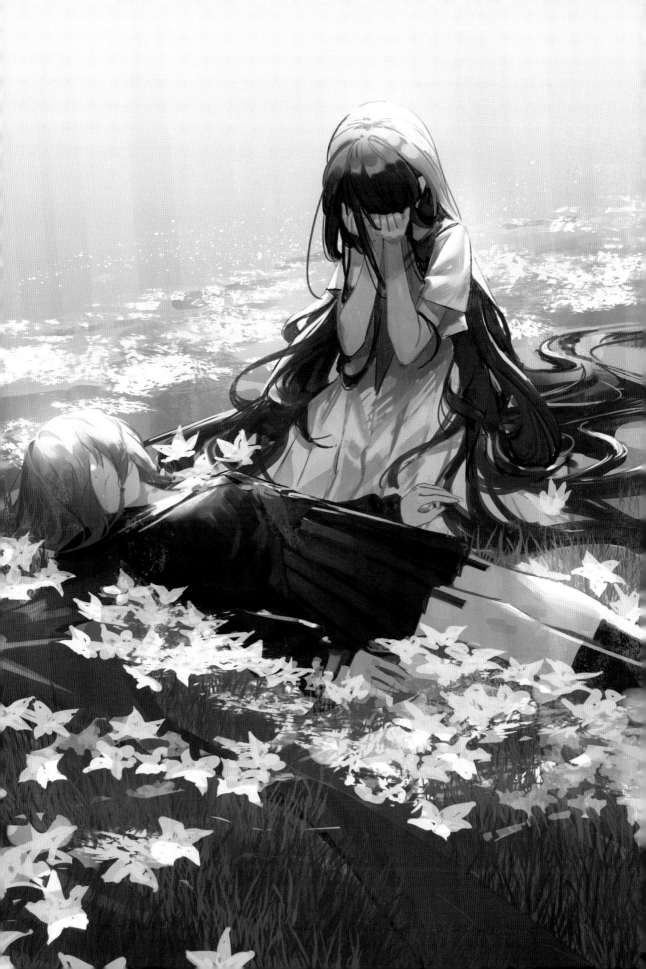

「おはよう、トリ」
私は当たり前のように管理者権限<ruby>（アドミニストレータ）</ruby>を操作して、ゆりかごで眠る赤子のごとく草花の中で寝息をたてるトリを光の輪で掴み上げ、拘束した。気づいたトリは何度か必死で身を捩って脱出を試みたが、すぐに諦めた。彼女の頭の上に9つの光る立方体が浮かんでいる一方で、私の周りには無数の箱がひとつの輪のように並んでいる。私とトリでは出力の大きさが違うらしい。
「何で……わたしたちまだここにいるの」

「わからないよ。それだけお母さんを諦めたくないのかもしれない」
「わたしは邪魔したくなんかない！」トリが叫ぶが、やはりすぐに脱力する。浮いた爪先が垂れ下がって1本の棒のようになる。
「トリを殺したくない。でもどうすればいいのかわかんないよ」
「……知ってるでしょう。それを使えるなら」
そうか……そうだった。私は知っている。
トリの両手を胸の前で交わるように移動させて、それぞれの腕を小さな光の輪っかで縛り

つけた。光はやがて収束し、包帯のような帯に変化する。さらに同じ輪を彼女の頭部に巻いて目を塞いだ。

行動と視覚を制限する。トリの真意を知るまでこうせざるを得ない。もちろん完全に拘束した上で持ち運ぶこともできたが、それはしたくない。トリは私の家族だ。たとえ私とツァイを殺していたとしても。

全身を縛り上げていた大きな光の輪を解除しても、トリはそこに立ち尽くして何もしなかった。目を覆う帯の下から、ひとすじの涙が

頬を滑り落ちた。

「もう……何もかも終わり」

うつむいて肩を落とすトリの背中に手を添えて、私たちは草原を歩き始める。

「ツァイを、探しに行こう」

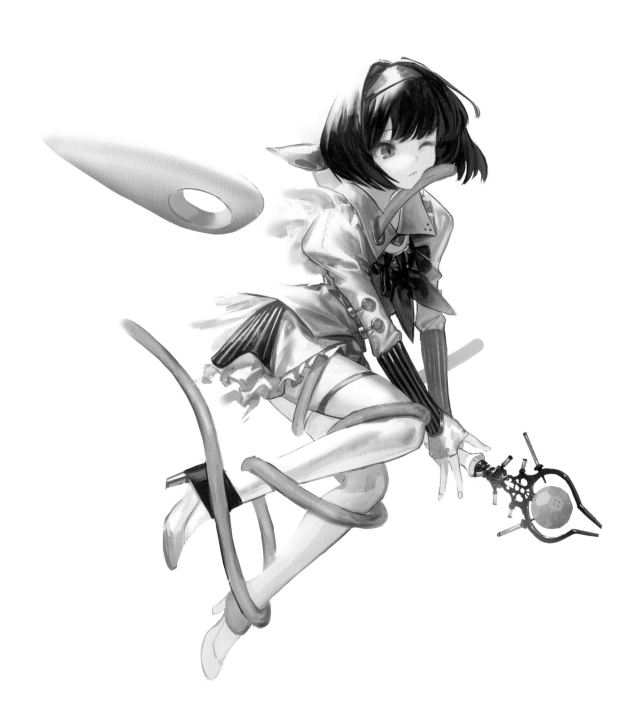

この子たちはぜんぜん違くて……。
やっぱりあの子じゃなきゃダメなので、
頑張ります。

KANA OGAWA

小川香奈

彼女は周りの女の子よりすこしだけ早く、「ぜんぶ」を知った。ぜんぶとは、全部である。彼女は全部を知っており、未知もまたそこにあることを知っていた。"この子"を見つけたとき、彼女はこれが未知であると気づいた。彼女と"この子"を隔てていたのは、800円だった。

ある日彼女は800円を手に入れた。正確には、300円ひと月が経って300円もうひと月経って今日このとき300円の合わせて900円を、ゴワつくナイロン製のピンク色が薄汚れてくすんだ、ちいさなちいさな財布に収めていた。そして次の土曜日、彼女はペット屋に走りひとつの水槽を指差して言った。「この子がいいです」彼女は再びぜんぶを知った。未知をひとつ飲み込んでひとまわり大きくなったぜんぶは、すこしだけ周りに迷惑をかけた。母は風呂桶に突然現れたピンク色のヌラついた塊を見て、彼女を叱った。だが何度叱られようと、彼女は懲りることなくそれと日々を過ごし、そのかけがえのないぜんぶをすこしずつ押し広げていった。

ある日、彼女は初めて彼女のぜんぶを外側から見た。みるみる顔が赤くなり、心臓がバクバクと暴れ出した。初めて会ったときの数倍の大きさに成長していた半透明のスライムを苦労して自治体指定のゴミ袋に詰め、もぞもぞとうにょるそれを抱えて家を飛び出した。すれ違う人と逆光の太陽とそれを反射するアスファルトの石すべてにぎらぎらと見られている気がした。はみ出した触手が彼女の腕にぬるりと巻きついてきたので、それをとっさに引き剥がしちぎって捨てた。近くの川に到着した彼女は、袋の口を解いてピンク色の塊を流した。彼女はそれを死ぬまで後悔した。

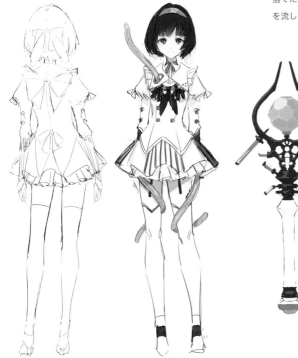

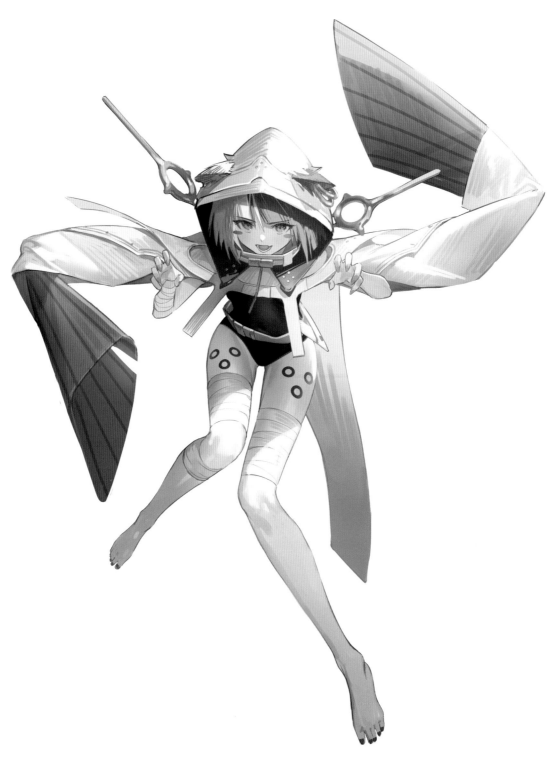

それでもわたしはこの子を助けよう。
もう皆、地獄で善も悪も焼き尽くされたの
だから。

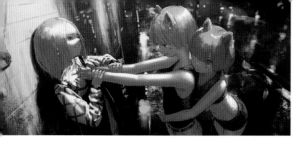

MIMI
ミミ

無法が倫理を支配し、暴力が経済を生み、略奪が明日を作る街に、半人半猫の姉妹が暮らしていた。この街において悪はすなわちライフラインだ。姉妹は生まれたそのときからあらゆる悪虐の限りを尽くした。弱者を利用し、蛇口から滴る最後の一滴まで搾取した。それが生きるためであることは確かだが、目の前で倒れ伏すニンゲンを恍惚の眼差しで見下ろしていたのもまた事実だった。

街のライフサイクル──悪の循環は、ごく日常的なルーティンの一部として、ある日姉のナナを飲み込んだ。遊び相手を失くした妹のミミは、そのときようやく、姉こそが自分の生きる理由なのだと気づいた。

ミミは暇だった。「99人のニンゲンと1匹の黒猫の魂があれば、死んだ者を蘇らせることができる」という噂を真に受けたわけではなかった。だがひとり、ふたりと魂を"収集"していくたび、彼女は冷たく燃える復讐心を研ぎ澄まし、その大きな目は陰惨に輝いた。街は連続殺人鬼である半人半猫を追う。ミミは人間社会から身を潜めつつ、魂を集め続けた。

──そして今、彼女は99人分の罪と黒猫の死骸を抱いて、雨ざらしのアスファルトの上で横たわっている。

胸の内で消えゆく炎を感じながら、訪れることのない姉を描いたまぶたの裏、その向こうにペチカが立っていた。

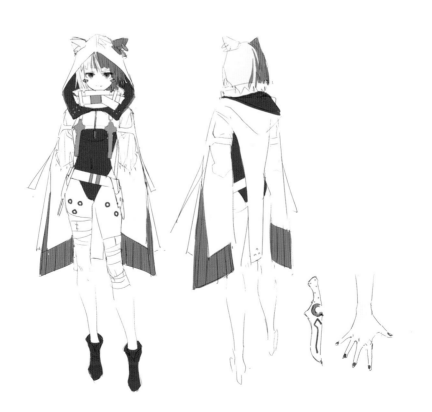

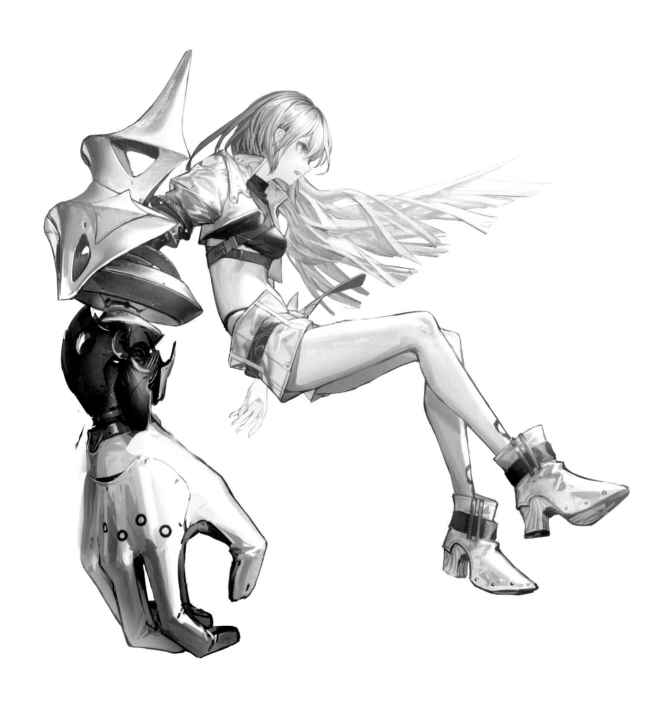

独りのわたしは、与えられた右腕^{正義}に
縋るしかなかった。

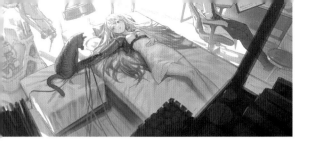



Title XI サイ

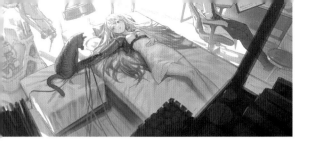

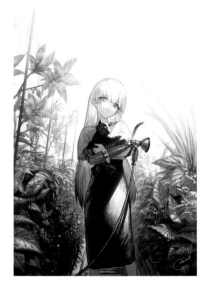

XI

サイ

ヴィデがこちらを見つめている。温室の花が、枝が葉が、わたしの赤い右腕に、その間違いに感づいている。その腹いせとしてわたしは右腕の不便な取っ手で水をまくホースを掴み、膝の上の黒猫を硬い腕でなでつけた。わかってるよ。間違っているのは、この腕だけじゃない。

右腕をなくしたあの日からわたしのバランスは崩れ始めた。日に日に歪みは広がり、もはやまっすぐ立つことすら難しくなった。自分も周りの人々も怪我が増えた。他人と同じ方向を向くには、その歪みを吸収するようにさらにいびつに歪む必要があった。先生が現れて、わたしに右腕を与えてくれた。だけどわたしが先生と向き合うには、誰しもに与えられる身体と人並みの人生が必要だった。

彼女は「世界を正す」と言った。この世界は間違っている、と。わたしはずっとわたしが間違っていると思っていたが、世界が間違っているというのなら、むしろわたしが正しければ辻褄が合うことになる。彼女が示してくれたのは、わたしが正しくあるための道だった。与えられた右腕と正義をふりかざして、わたしは母とやらを止めてやろうと思った。

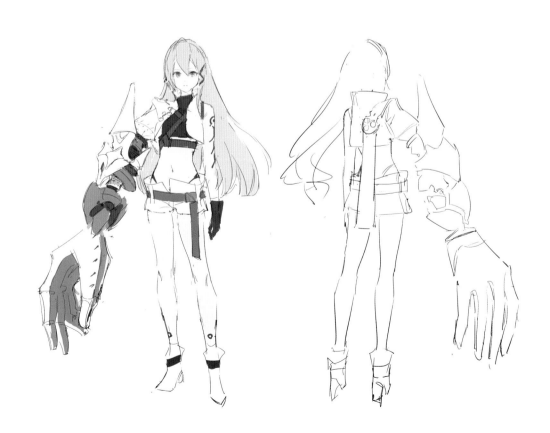

"お母さん" についてきちゃった。あんな
　に帰りたくなかったのに。

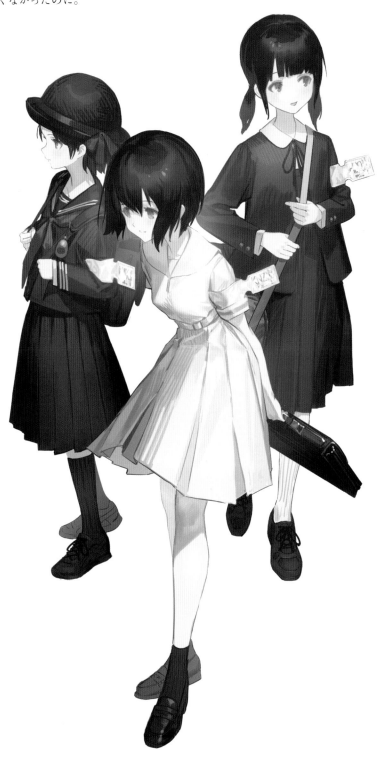

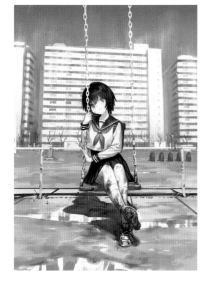

THE RUNAWAYS

家出少女たち

あらゆる時代に彼女たちはいた。彼女たちは我が家の誰かあるいは何かが気に入らなくて、喧嘩したり排除したりと各々解決を試みたが、それでもなお事は良くならなかった。そしてそんなときは「家出」をすると良いと、なぜかどこかで知っていた。衝動的にしろ計画的にしろ、彼女たちは皆家を飛び出した。その行き先はもっぱら「家の外側」だったから、彼女たちは家を飛び出した瞬間その目的を達成してしまう。それでも目の前に道は続いていた。あるいは身長と同じ高さの塀、歯医者の広告の電柱や小川を渡る橋の青ペンキと赤錆びの手すり——我が家以外のすべての場所こそが自分の居場所だと、そのとき知るのだった。

その旅にはたどり着く果てがあり、それは自ら飛び出したはずの我が家だった。彼女の履く底の硬いローファーは足裏に痛く、内蔵は泥団子を飲み込んだように重かった（半分は気持ちの問題で、もう半分はヤケ飲みのスタバが祟った）。すこし歩くごとに足は止まったが、時報とカラスに急かされてまた歩き出した。なぜ自分はと問いただすと、昔何かに腹を立てていたことをぽつりと思い出して、湿気た感情の燃えかすにマッチをこするように進む足を早めた。ちょうど到着する頃にくすぶる怒りと恥じらいで真っ赤になった彼女は、震える手で我が家の扉のノブに手をかけ、そして最後の決断をした。

"彼女たち"はそのうちの、帰らないことを選んだ彼女たちである。

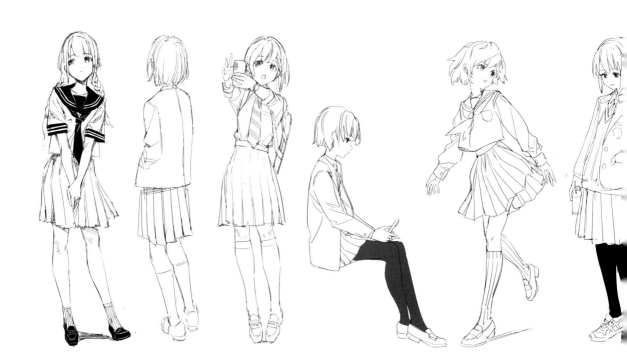

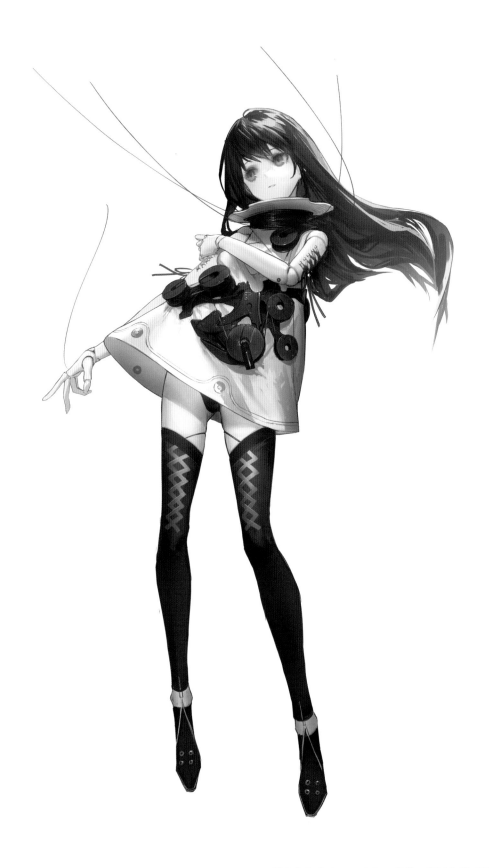

託されたもの。つめたい身体。解けた結び目。

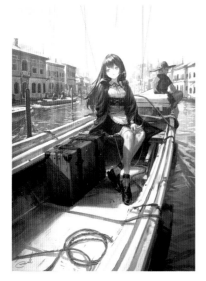

MIA

ミア

夜の暗闇の中で王城は炎に包まれていた。腕の中で女王陛下が咳き込む。人と人形の融和を拒絶する火は、敵も味方もなくすべてを焼き尽くして、もはや標的のひとつであるはずの私たちに構うものすらいなかった。走ってここを脱出しようにも、もう私には満足に動く脚がない。右腕も肩の関節から吹っ飛んで、残った左腕にすっぽりと収まった陛下は、私の腕に手を添えて、こちらに力なくにこりと笑ってみせた。ここでこの人の最期を見届けることになるのだ。逃げ道を探すことをやめ腕の中の陛下をただ見守るうちに、10年前の記憶が蘇った。

そのときの私の腕には、かつて王城をクビになり人形狩りに襲われた私を助けてくれた一体のはぐれ人形が横たわっていて、彼女は天から私たち人形を吊るす糸をすべて断つことによって生じる"寿命"を迎えようとしていた。「どうかあの人を守ってあげて」そう言うあの子の球体関節の指が、カシカシときしみながら私の仕事着の裾を掴んでいた。しわになっちゃうよ——そんな小言を言ってごまかそうとしたが、気づけば私は何も答えずその小さな手を両手で包んで、人でいうところの体温のような何かを感じ取るふりをしていた。

涙も血も通わない身体だけど、私はそのとき、悲しかった。誰がなんと言おうと、悲しくて悔しかった。だから私は、この空虚な身体で、その願いに応えようと思ったんだ。

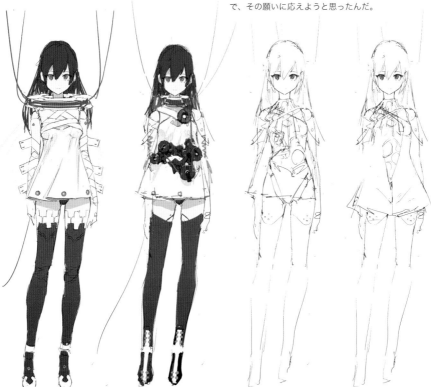

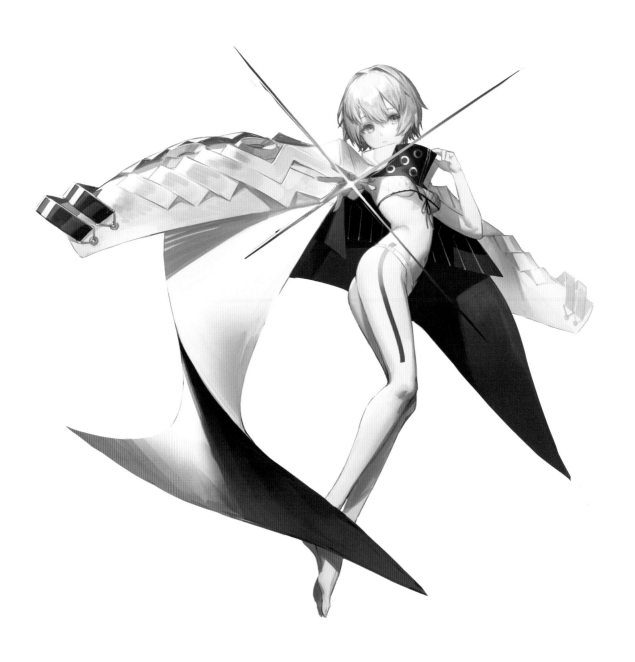

約束の少女は、終わりなき終わりの夢をみる。

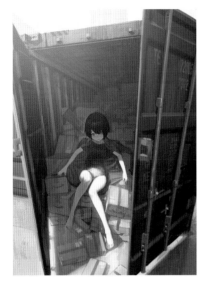

MATO
マト

私は失敗した。

蓋が外された棺桶の中で目覚めた私は何も覚えていなかった。ただ、私は失敗したのだと、故も知らぬ後悔と絶望が粘性のある塊となって内臓に滞留し、脳みそと混じり合い、天地を融かして視界の縁に黒を滲ませた。

失敗した、失敗した。私の棺桶は街外れの墓地で、隅っこの伸び切った芝生に置かれていた。そこから這い出ると、ふらふらとおぼつかない足取りで見知らぬ街を歩いた。その街は不穏な噂にざわめきだっていた。曰く、終わりが近いのだ、と。終わりが何をさすのかはわからなかった。何を終わらせるのか、何が終わるのかはわからなかった。街を覆う毒気に取り憑かれたのか、そこかしこで口喧嘩や暴力を見かけた。

失敗した、失敗した。その重い歩みはいつしか街を抜け、名も知らぬ国とをまたぐ旅になっていた。そこで私は、街ではなくこの世界そのものに終わりが迫っていることを知った。喧嘩は戦争に、暴力は虐殺に、人々は憎しみをつのらせ発散し、またそれが新たな憎しみを生んだ。

ふと、こんな世界をいつかも見ていた気がした。この光景を私に見せることを、誰かが望んでいるのだ。そしてついに終わりが目と鼻の先まで迫ったとき、私は、あの日連れ戻すことができなかったあの子のことを思い出した。

瓦礫にうずくまった私のもとに、いつの間にか黒いセーラー服の少女が立っていた。彼女は言った。

「久しぶりだね、マト。いっしょにペチカに会いにいこう」

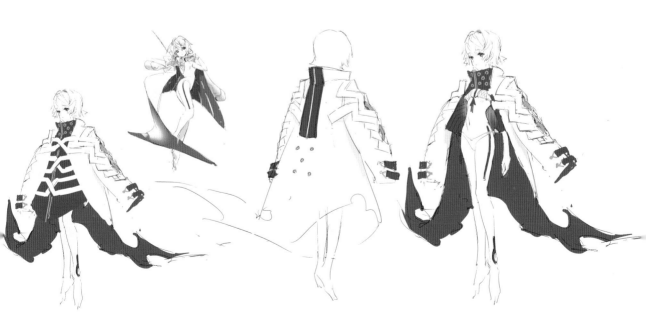

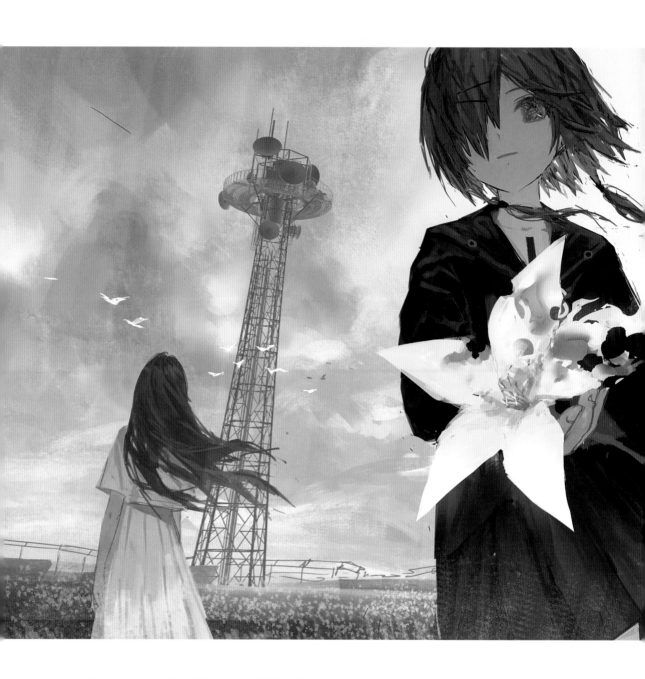

「hyka」PIE COMICS　イラスト連載　第0回（2020）

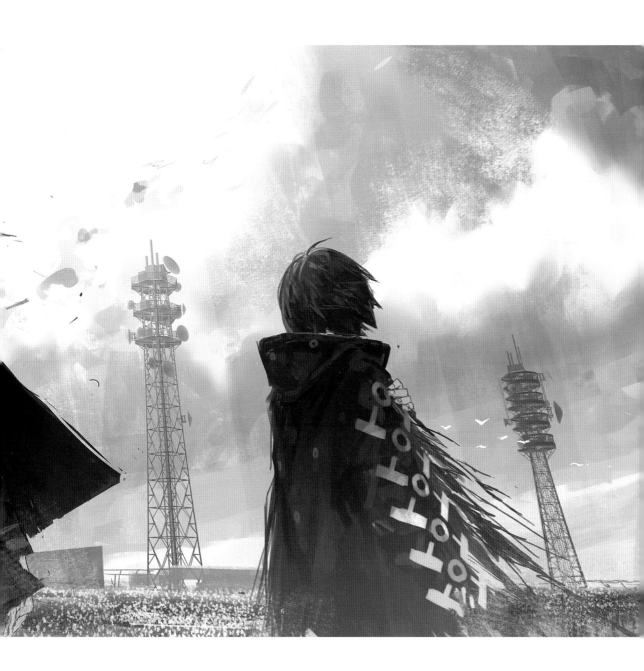

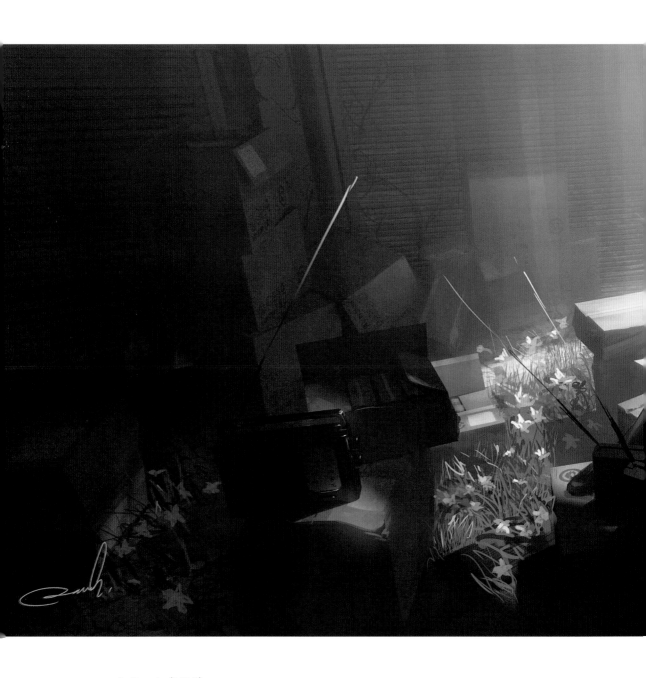

エンとツァイ（2020）

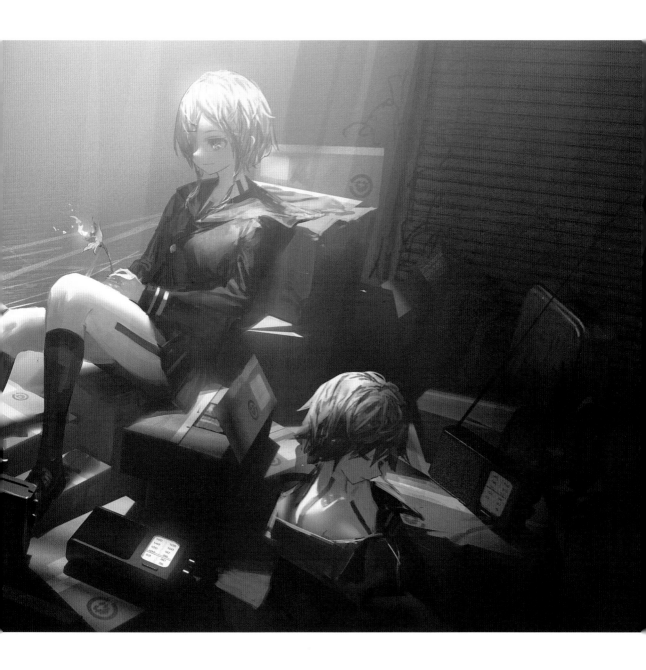

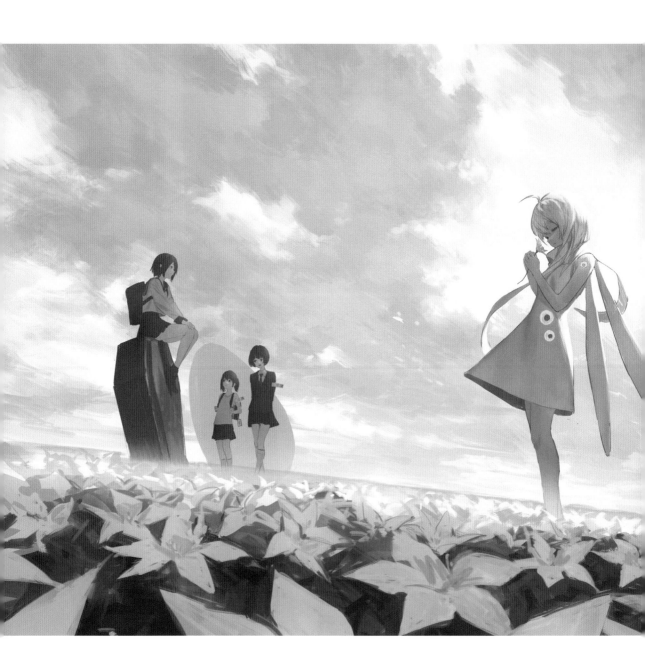

個展「ペチカ」キービジュアル（2021）

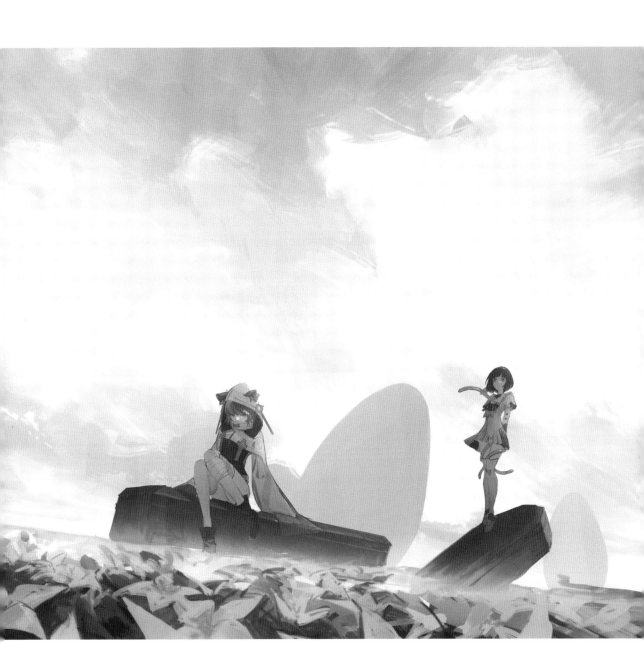

堆積 Conoopt

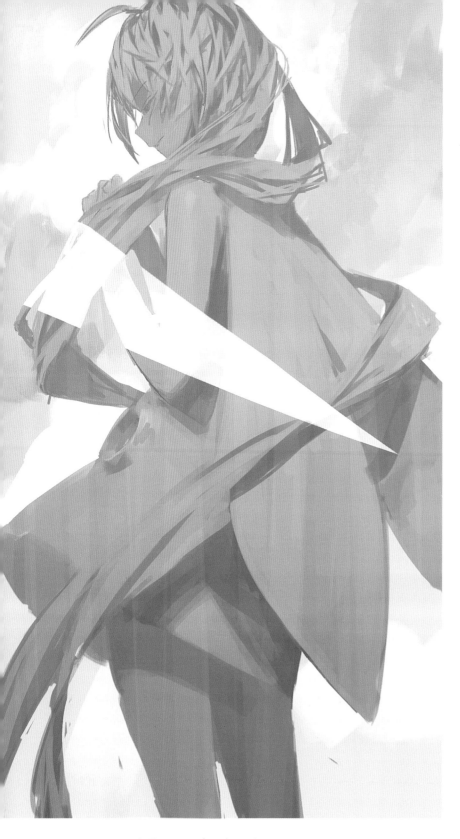

ペチカ　初期コンセプト（2020）

エンとツァイ（2020）

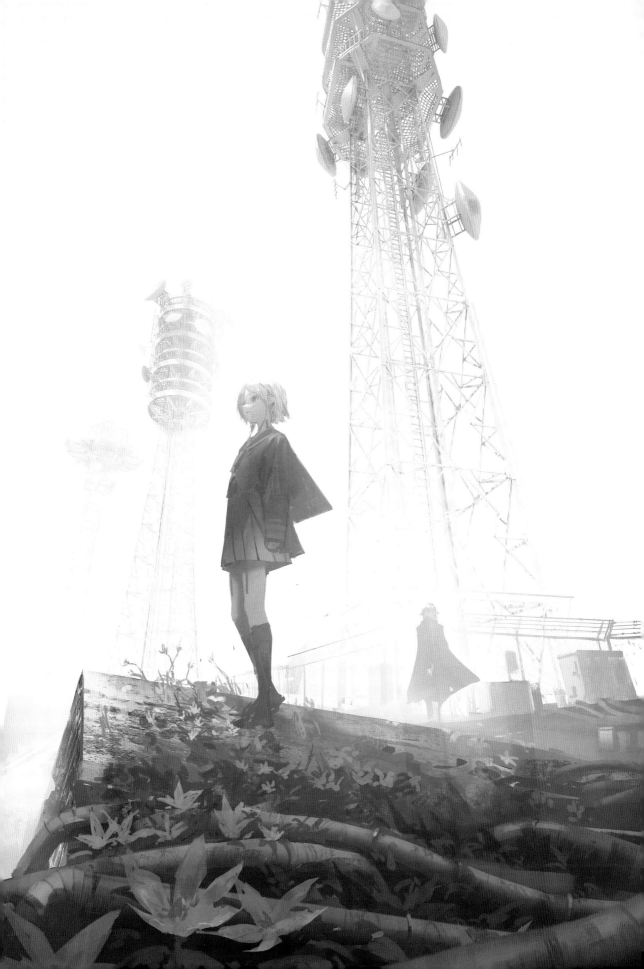

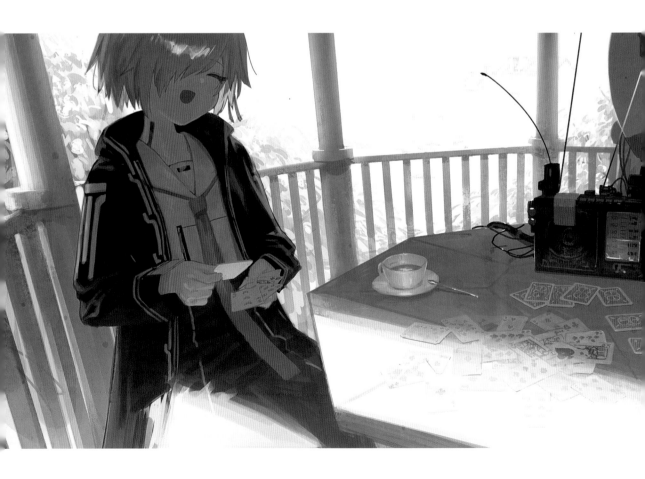

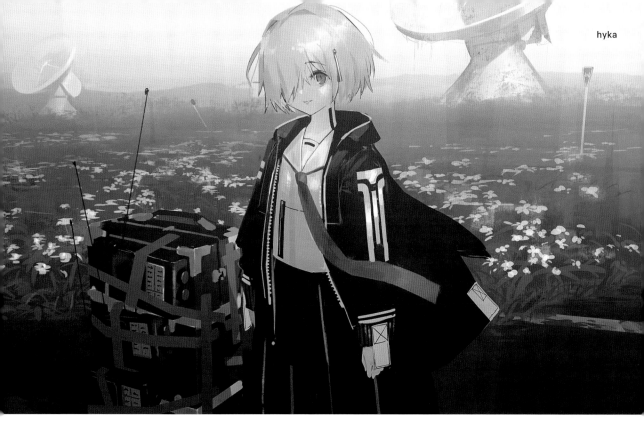

hyka

エン（2018）

エン（2019）

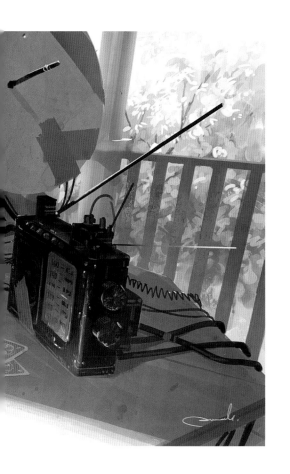

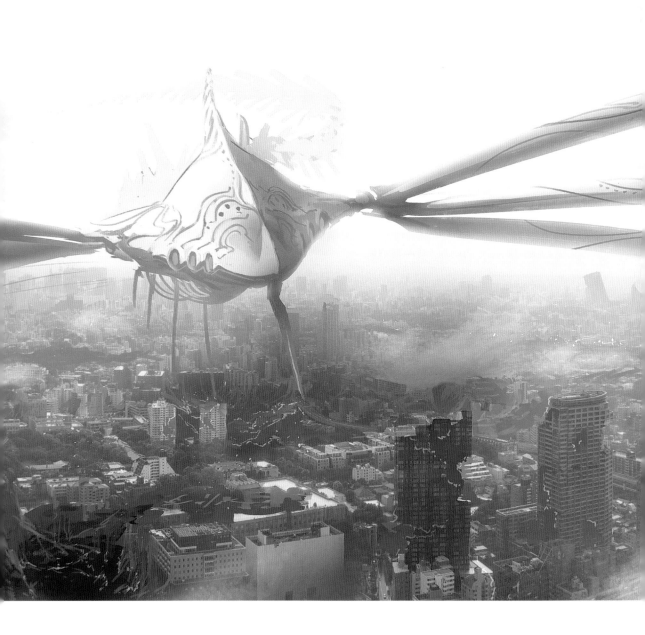

「Dim_」#2 より（2017）

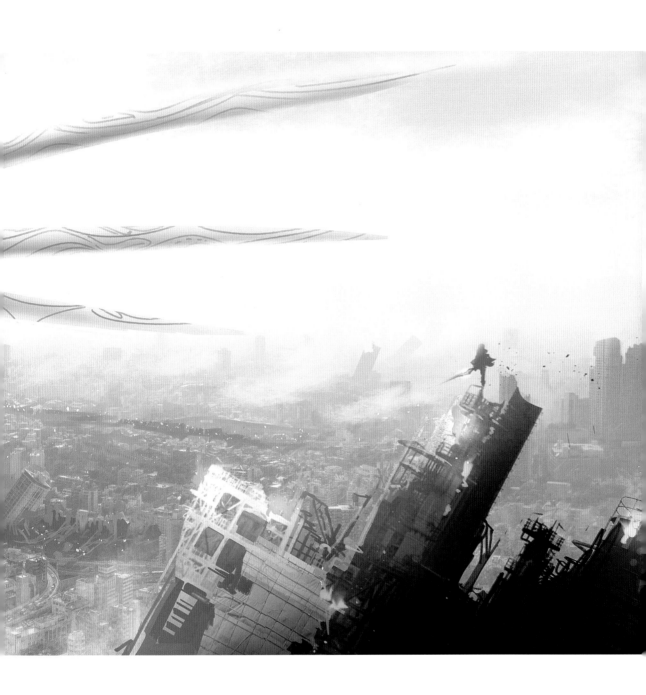

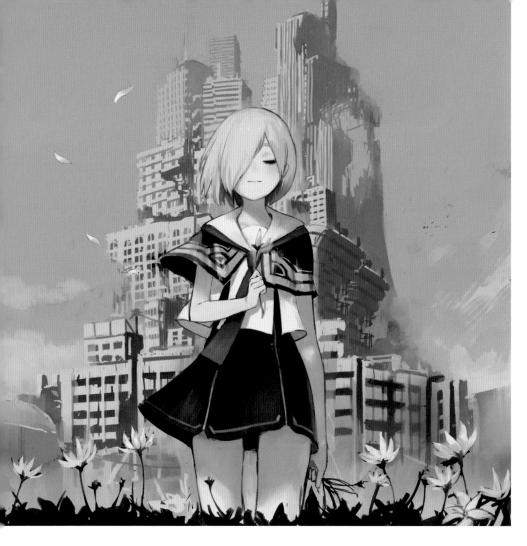

エンの前身「ひとりめ」（2017）

個展「ペチカ」サブビジュアル（2021）

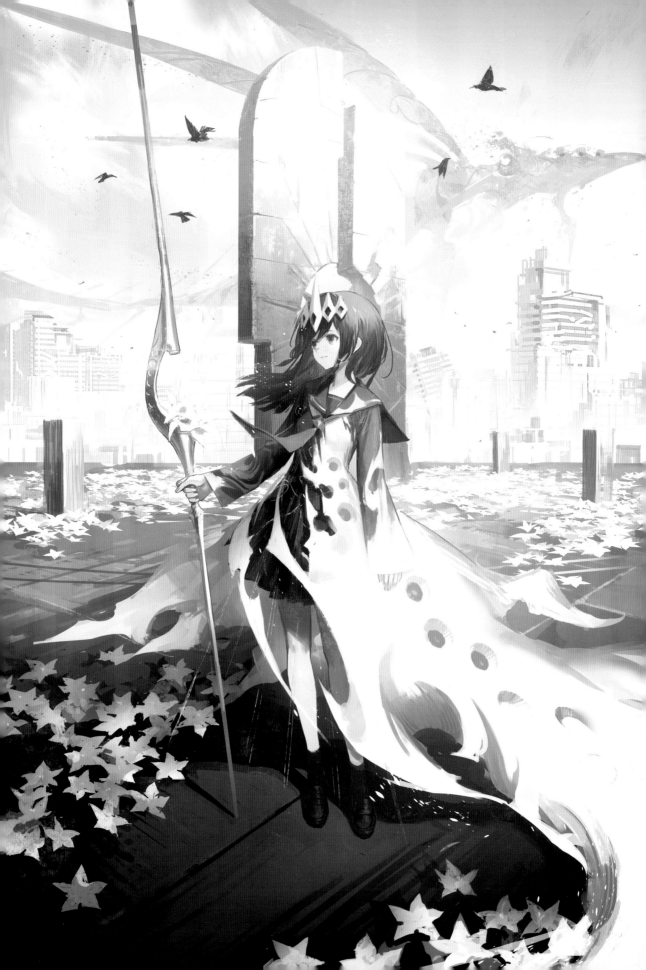

「じゃあ、始めよっか」

廃ビルの非常階段の11階から、眼下に広がる赤黒い腐肉の海をついばむカラスを眺めている。
夥しい数のカラスだ。

カラスは天敵のいない街で豊富な餌に恵まれた結果、その数を著しく増やし続けた。空を飛ぶ黒い塊は昔水族館で見た鰯の群れさながらだ。人間には耐えられない悪臭をものともせず、食べられないものを平気で食い、生きながらえている。
俺たちは、見えすぎて、知りすぎていた。

地上に堆積した大量の化物の死骸が放つ悪臭と充満するガスから居住圏を守るために、いくつかのビルはコンクリで周囲を固められ洗浄が施された。だがその状態を持続させるリソースなどもはや俺たちにはなく、汚染は進む一方だ。俺たちには、こうしてでもこの街にしがみつく理由があった。

もちろん死ぬのは化物ばかりではない。人間のそれも含まれる。生きることで精一杯なはずのここの住人は、しかし葬儀に関しては儀式的な手順を省略することなく、骨を灰花に撒くところまで、何かに取り憑かれたかのように手間と時間をかけた。その複雑なプロセスは皆の信仰心を満たすためか、あるいは暇を持て余す住人たちの手持ち無沙汰な生活を埋め合わせるためか、時を経るにつれさらに複雑化していった。火葬前の遺体を一度ビルの最上階まで運び上げてから下ろす手順を追加するという案には、さすがに反対意見が目立ったが最終的には採択された。

逃げ場のない悪臭に苛まれた社会に要請されたのは、より苦しみのない苦しみだった。人々は幸福の可能性を蜥蜴のしっぽに生き延びた。

この街で生存している人間の9割はすでに手術で味覚と嗅覚をシャットアウトしている。手術といっても、注射一本で済む──それによって得る変化があまりにも大きく不可逆だからこそ、人はそれを手術と表現する。ただし、それでも時折嘔気は襲ってくる。味覚と嗅覚がなくとも、内臓や粘膜は常にガスに刺激されているのだろう。

代わりに食されるのはドリンク状の完全栄養食である。少しドロっとしたなめらかな白い液体。それ以外の情報を俺たちはもはや得られない。皮肉にも早い段階から人口が大きく減ったおかげで、今現在街で生き残っている人々が向こう数年は持ち堪える量の備蓄がある。だがそれも余ることだろう。なぜなら俺たちはあと4カ月と15日で死ぬからだ。

彼女は手術を拒否した。
地獄を生き延びたいんだよ、と彼女は言った。
「この街で私を待っている子たちがいる。あの子たちが今もあれを倒し続けてくれている。誰よりも私が地獄の奥底にいなきゃ、みんな報われない」

一羽のカラスが、非常階段の手すりに止まった。すまないがここに餌はないな。手で追い払おうとすると、そのカラスは翼をめいっぱい広げ、頭を低くしてこちらを見据えてカアと大きく鳴いた。それが飛び去ってからも、その嘴の中にこびりついた赤黒さをしばらく思い出していた。

アニマ
人間の魂。

灰花
世界が滅びるときすべてを覆い尽くすように咲く灰色の花。葉と根、またそれにあたる機能を持たない。

母
ペチカという少女の形をしている。分裂した世界たちを管理するための神に等しい能力を持つ。

三つ子
エン、ツァイ、トリとペチカに名付けられた3人の少女。ペチカの世界に突如として現れた。トリ曰く「最初はひとりの人間だった」。

管理者権限
アドミニストレータ。三つ子が行使できる通常の人間では考えられない能力。なお、ツァイの持つ機械を操る能力はこれに含まれない。

ペチカの世界
ペチカが住む世界。どこまでも草原と青空が広がっており、ところどころに機械が集積した施設の廃墟が見受けられる。

分裂した世界
原則としてひとつのアニマに対してひとつ存在している。そのありようは、それぞれその世界の基底となるアニマが持つ願望に基づいて変化する。

機械
工場廃墟に放置されていた戦車や飛行機。ツァイはあらゆる機械と呼べるものを操作できるが、工場廃墟での事件以来ラジオに関してはトラウマがあり触れようとしない。

ラジオ
三つ子が工場廃墟で発見したポータブルラジオ。分裂した世界たちに住まう住人＝アニマの声を受信して再生する。これもまた機械のひとつである。

電波塔
ペチカの世界で三つ子が発見した3基の鉄塔。機械の廃墟のひとつとも言えるが、三つ子が持っていたラジオの機能を増幅させた。

シード
30メートル超の白い卵型の装置。起動後しばらく経つと"開花"し、大量の灰花を周囲に発生させる。

転生体
ペチカの能力などによって、ある世界からペチカの世界へと転移した人間。その多くは各々（おのおの）の性格や願望、以前の世界での容姿をさらに強調したような姿をとる。

墜落
転生体は空から隕石のように落下する黒い棺桶から出現する。

タイタン予想
イギリスの著名俳優ケイデン・タイタンが1996年に突如発表した予言群。「2054年に世界は滅亡する」を主旨とする第1項に続いて、それに関連した全37項を含む。

化け物
タイタン予想第32〜34項で予言された未知の生物。大量に出現し、人間を襲う。対話は不可能だった。多様な姿かたちをとるが、爬虫類・鳥類・魚類に似たものが多い。

柊開発
1910年、柊正蔵によって創設された日本有数の機械メーカー。スマホ、乗用車から兵器まで、同国におけるあらゆる製品の開発・製造を担っていた。

この度は本書をお手にとっていただきありがとうございます。

hykaはれおえんのあらゆる創作を統括する"物語プラットフォーム"です。
これは物語でありながら構造そのものでもあり、いうなれば僕の創作世界たちが共有する神話のようなものです。今のところは始まりも終わりもありません。しかしその核たる世界は、ある少女が抱いたただただひとつの「願い」によって形作られています。彼女は一体何者なのか、異世界の魂たちは少女と邂逅し何を思うのか。それを探索して楽しめるような本を作りました。興味を持っていただけたなら、PIE COMICSさんでのイラスト連載も読んでみてください。

仮にこのお話を完成させるとしたら、もっといろんな人を巻き込んでたくさんの方に見てもらえる形で作りたいですね。いつかそこで、また皆様とお会いできたら嬉しいです。

れおえん

灰花　れおえん作品集

発 行 日　2022年1月14日　初版第1刷発行
著　　者　れおえん
デザイン　草野　剛（草野剛デザイン事務所）
編　　集　大場義行
編集協力　田中里奈（ヒヨコ舎）
協　　力　石井　龍（FLAT STUDIO）
翻訳協力　株式会社翻訳センター
発 行 人　三芳寛要
発 行 元　株式会社パイ インターナショナル

〒170-0005　東京都豊島区南大塚2-32-4
TEL 03-3944-3981　FAX 03-5395-4830
sales@pie.co.jp

印刷・製本 株式会社 広済堂ネクスト

異邦　client work

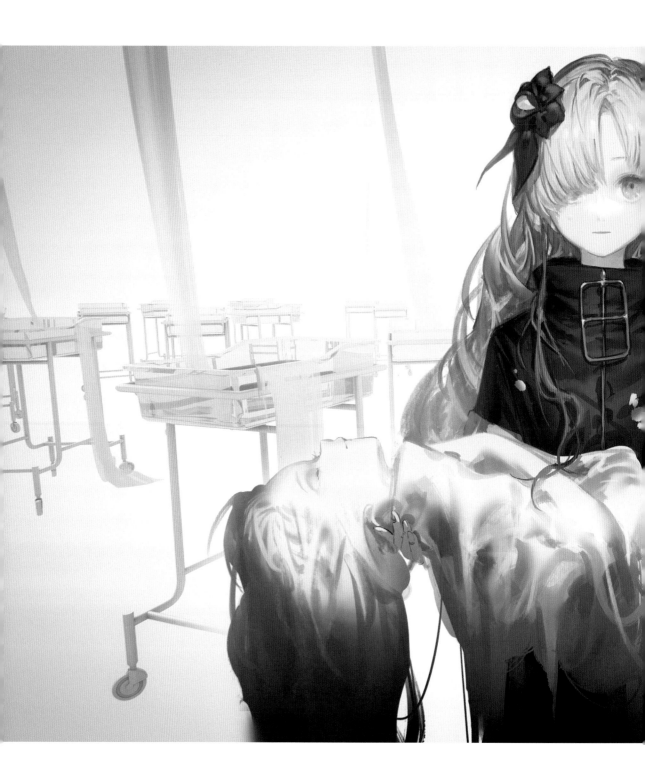

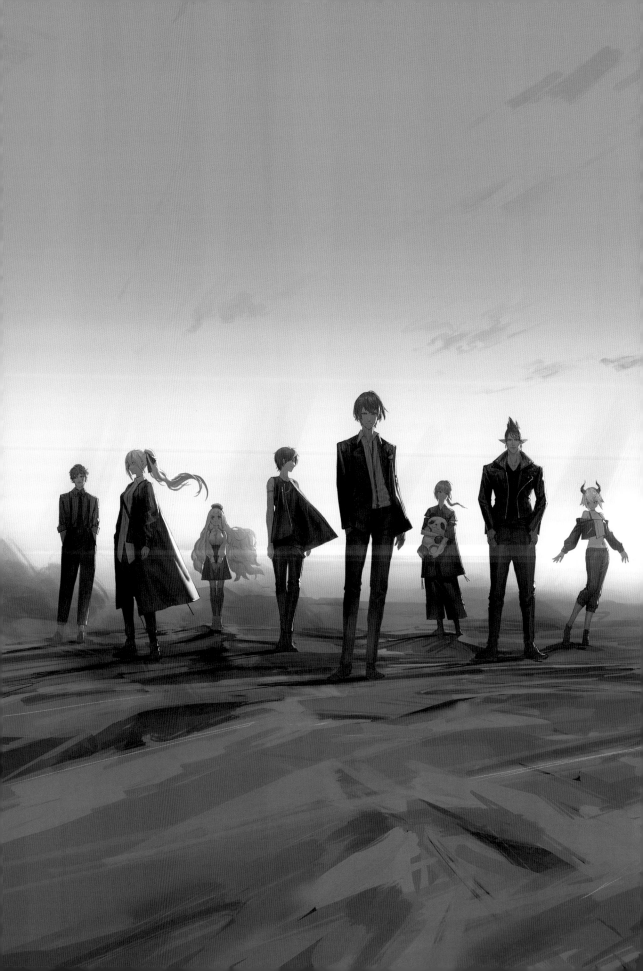

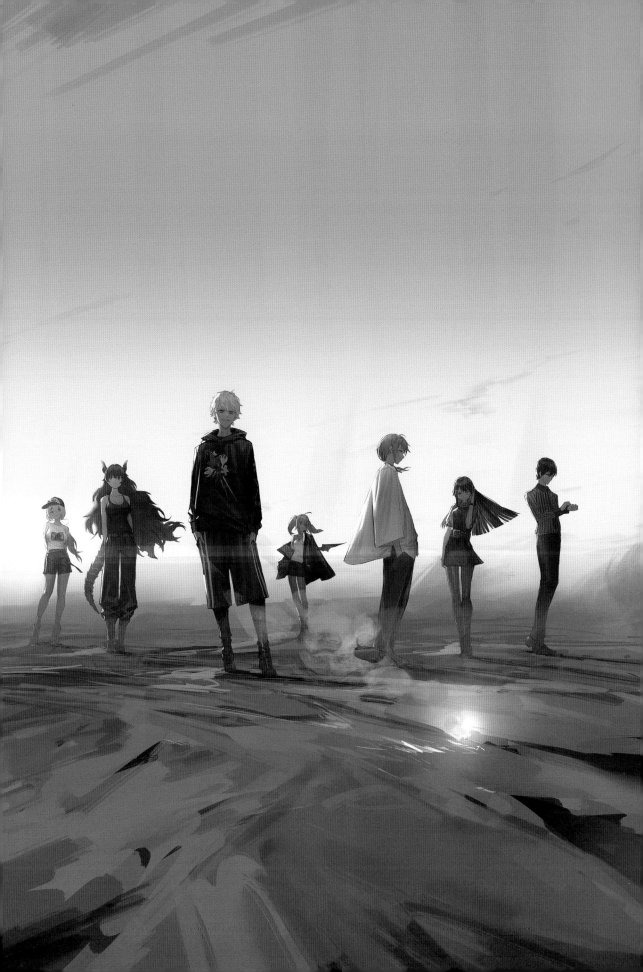

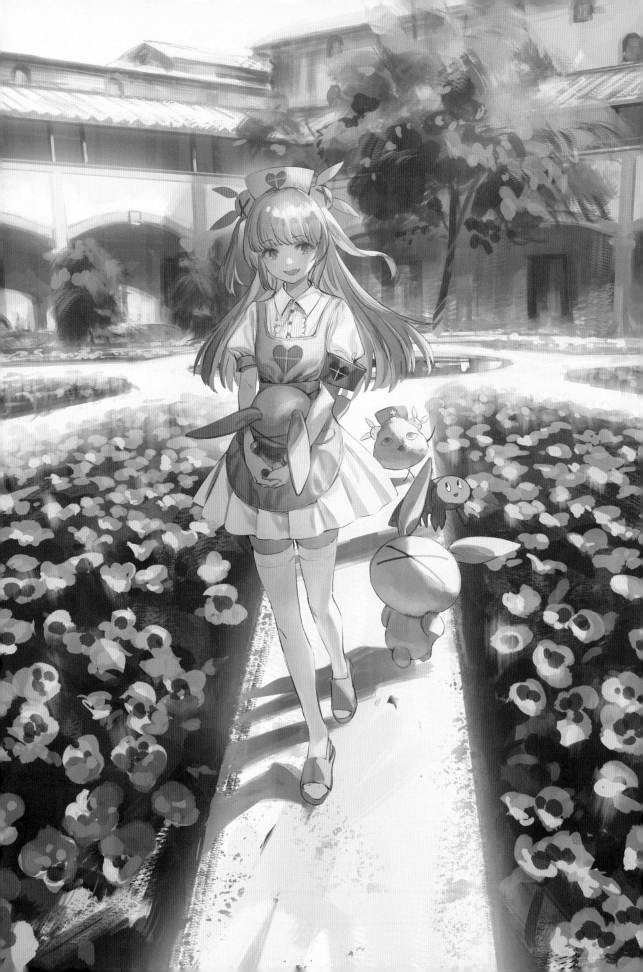

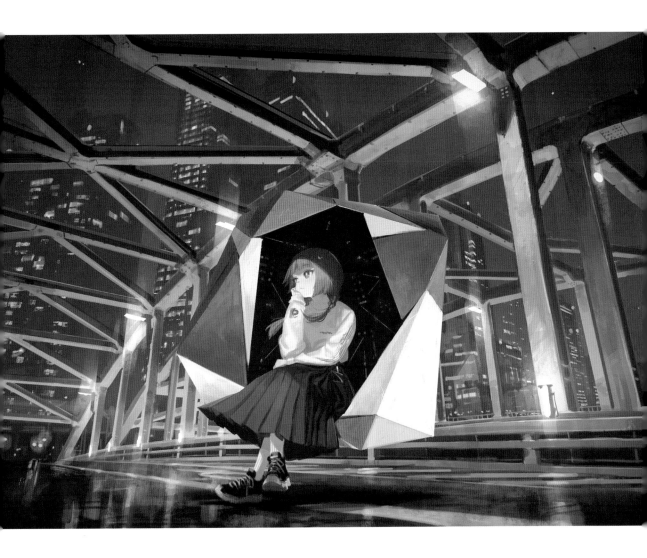

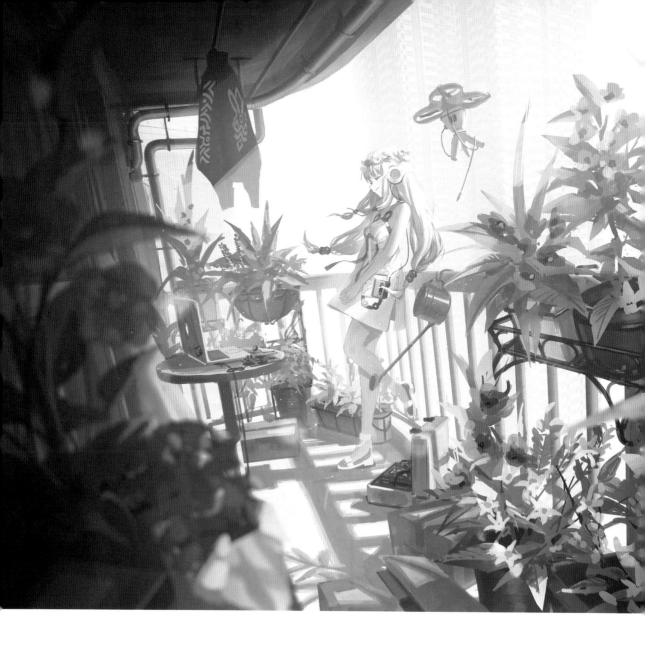

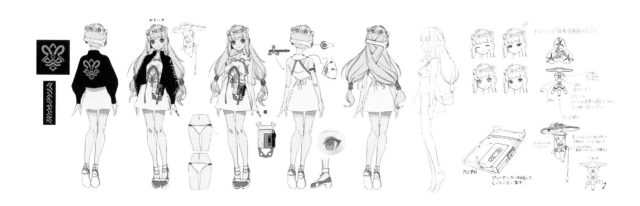

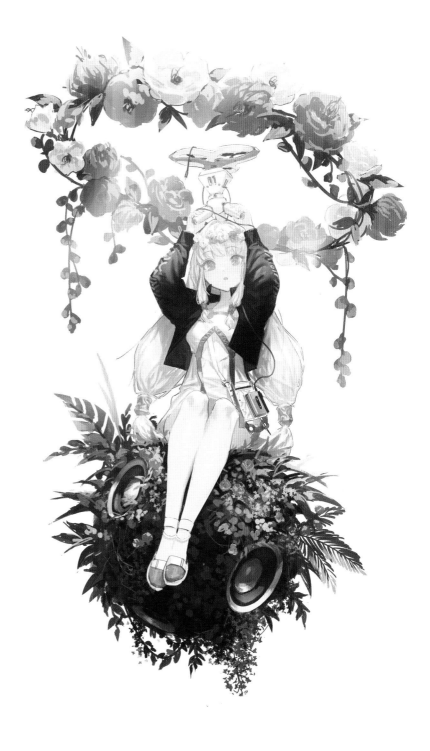

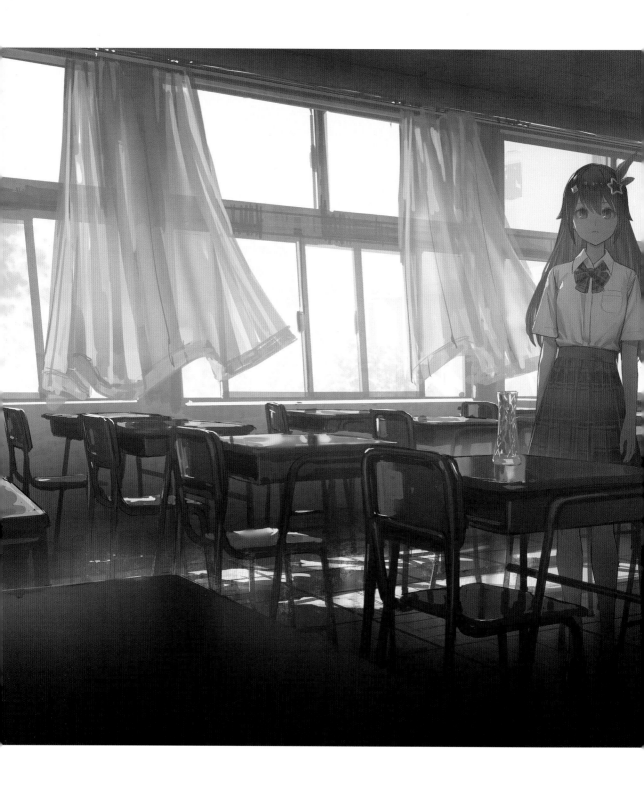

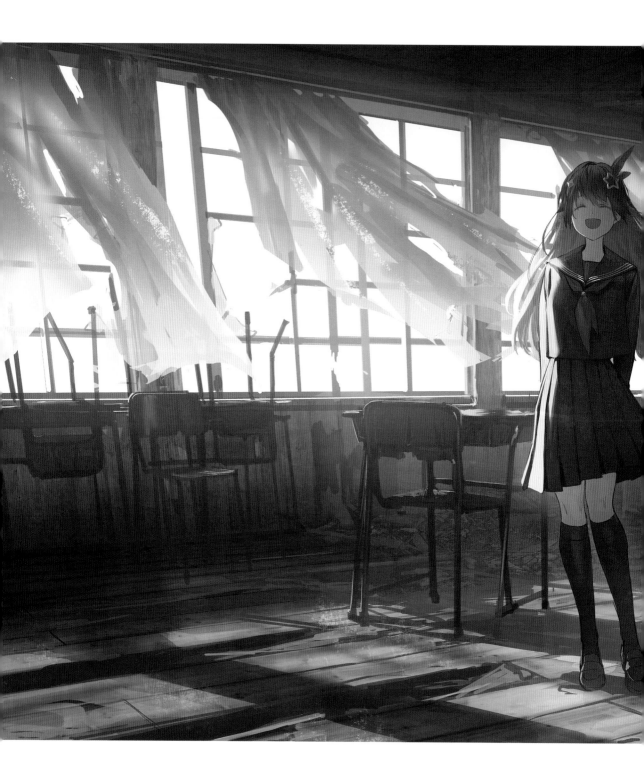

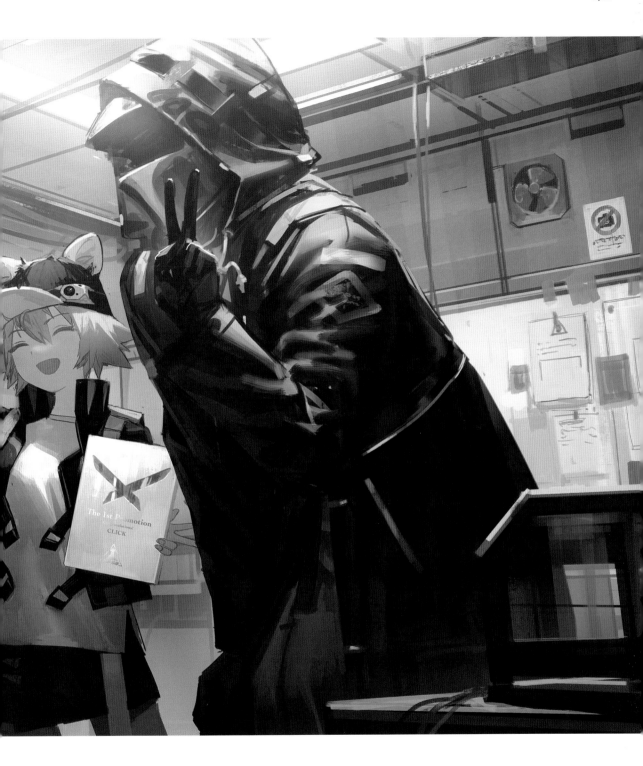

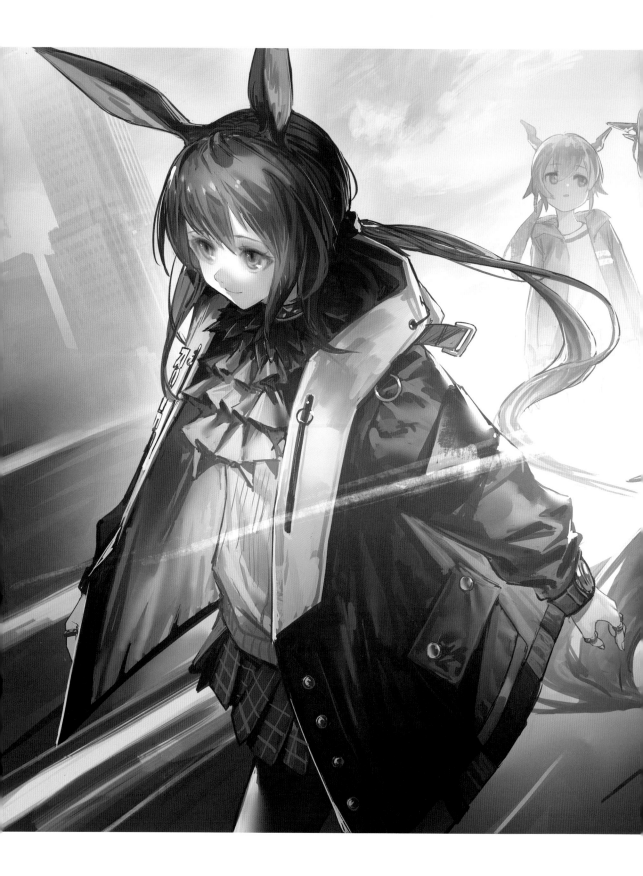

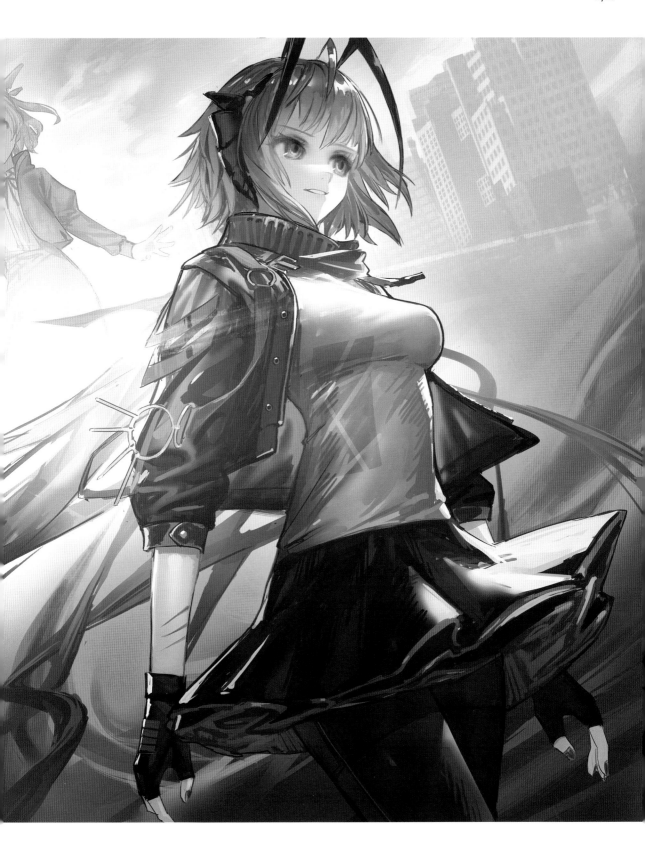

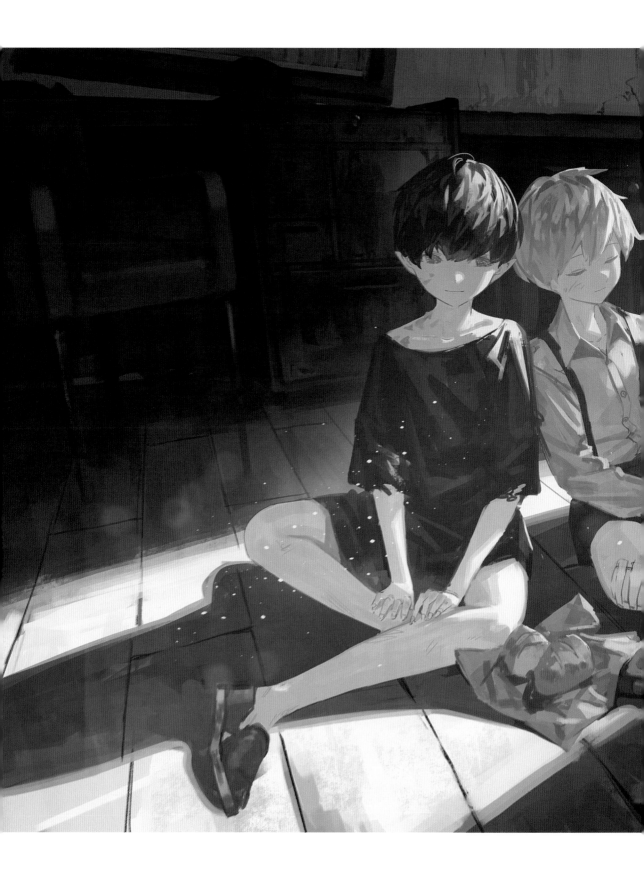

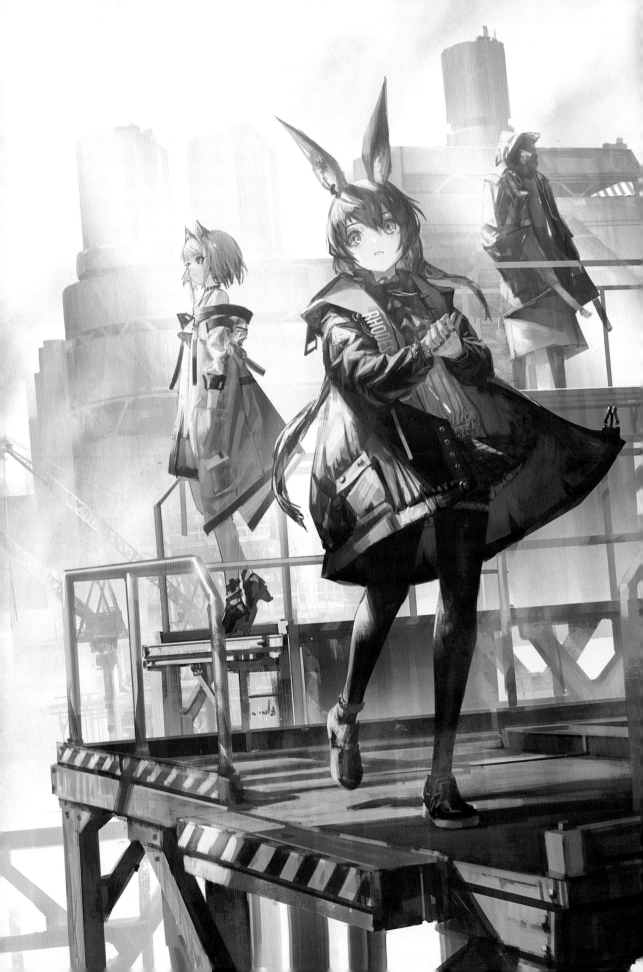

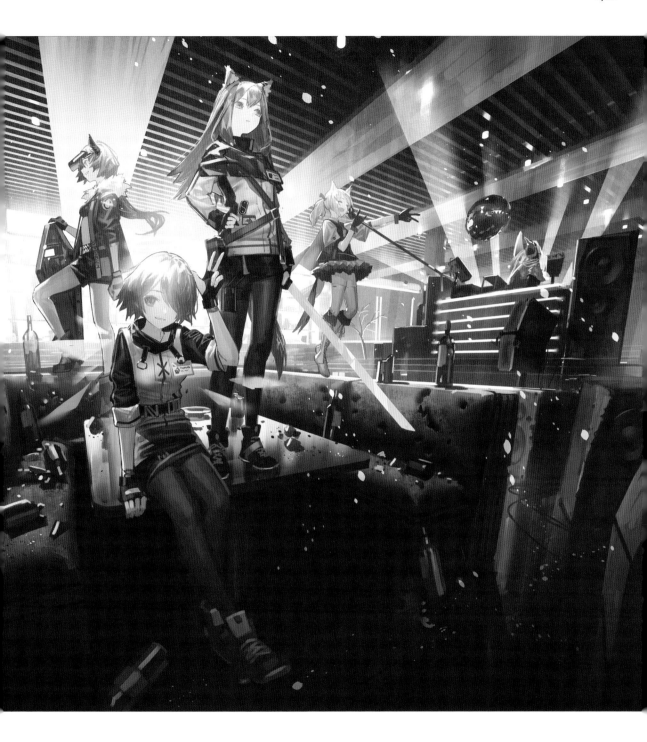

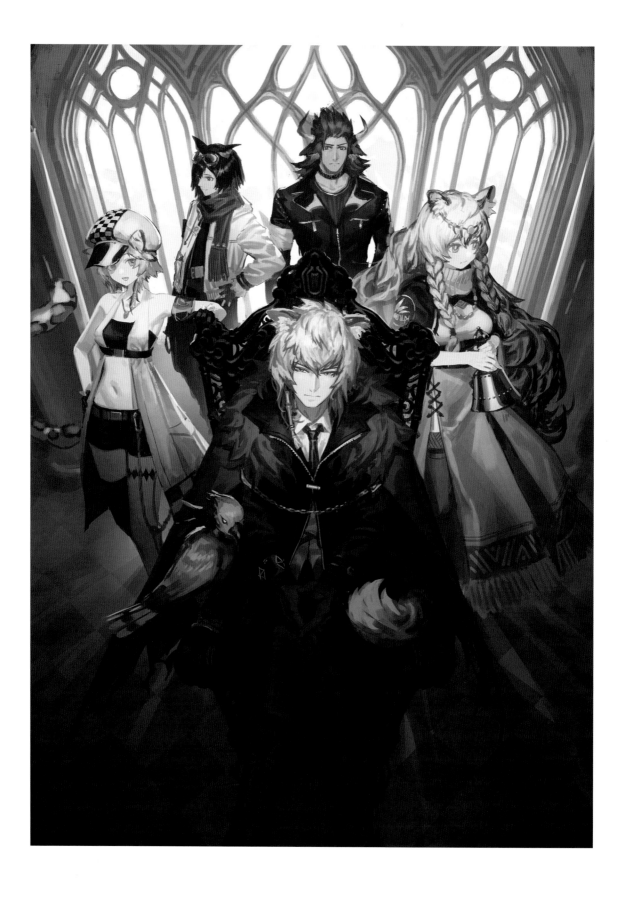

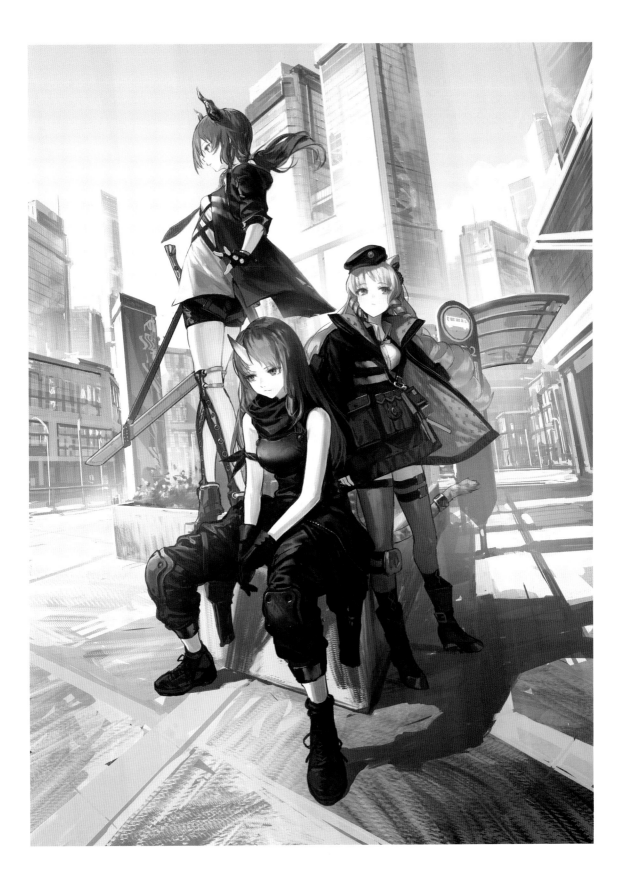

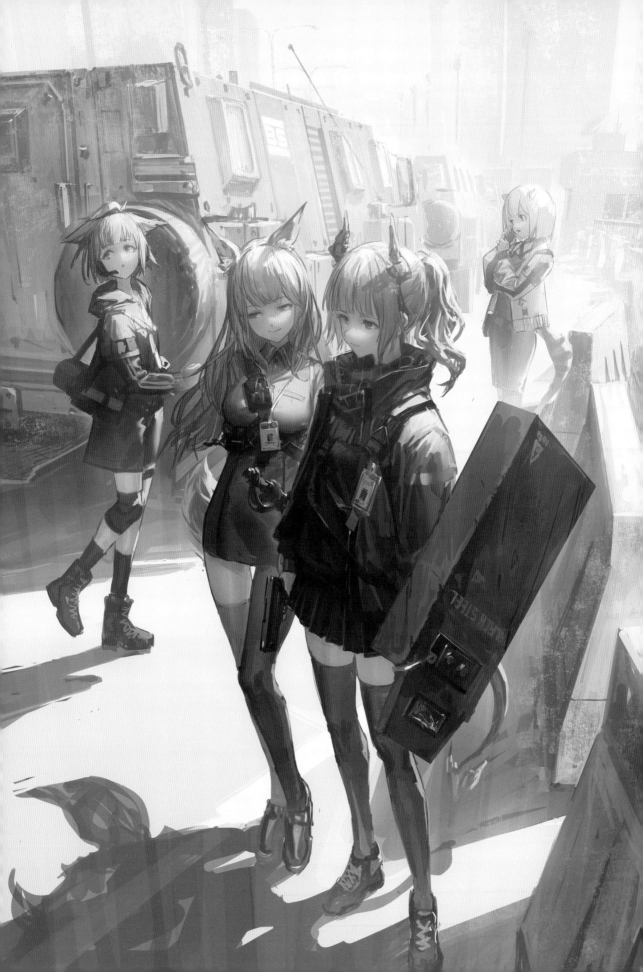

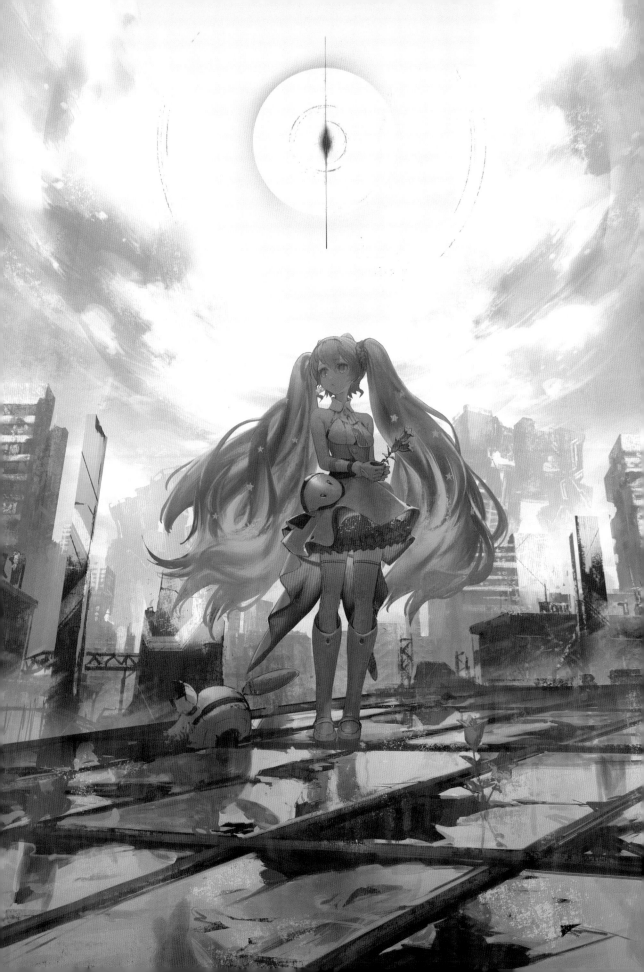

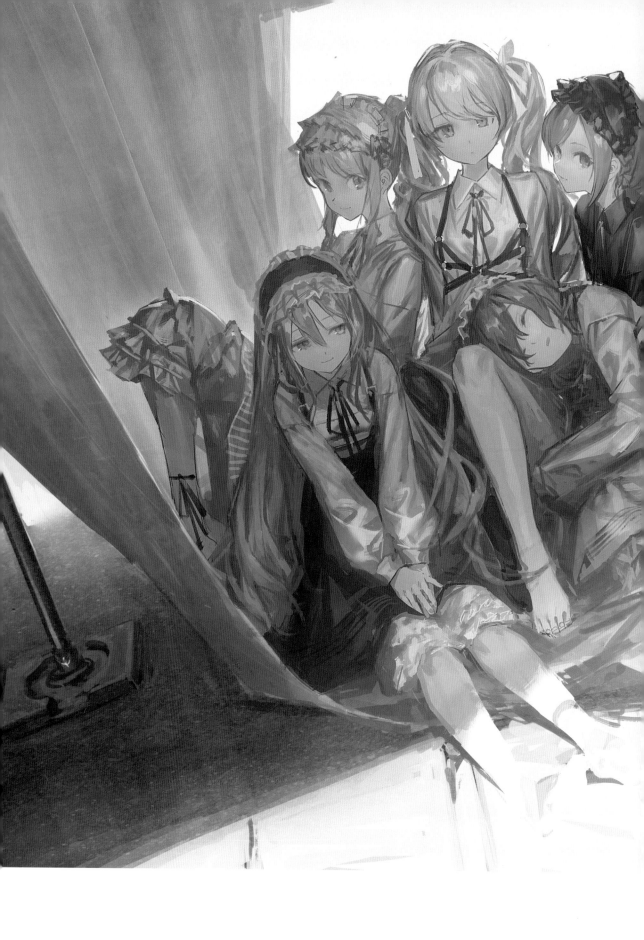

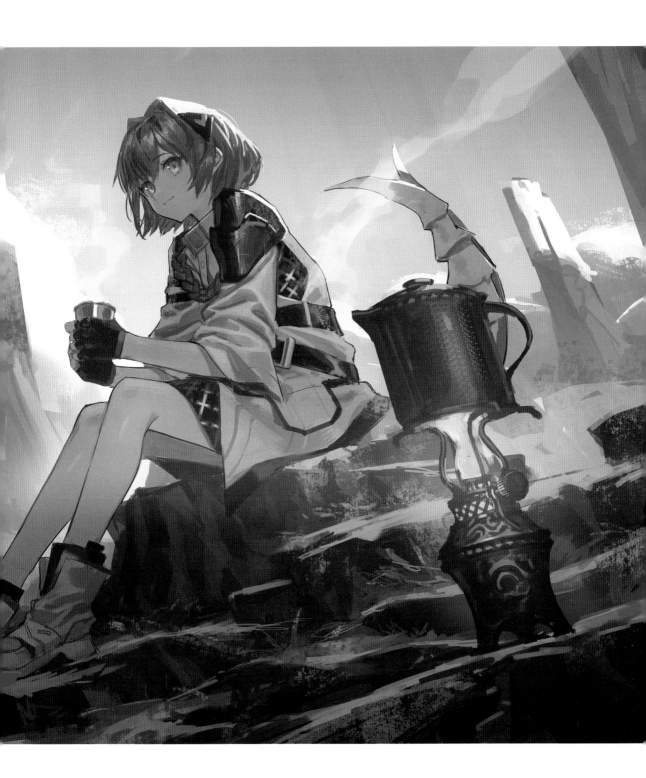

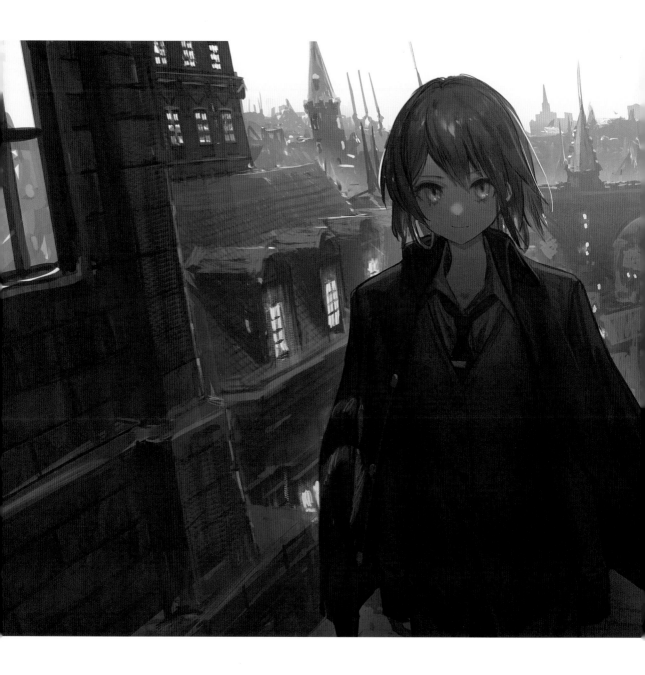

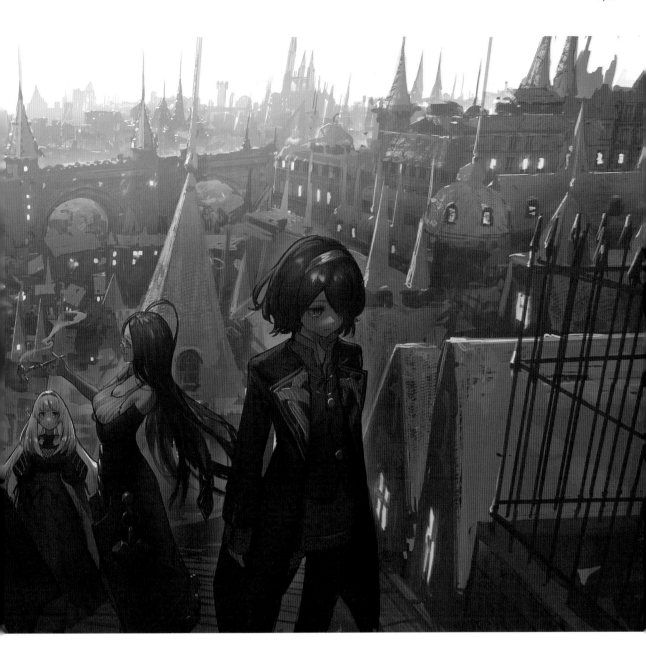

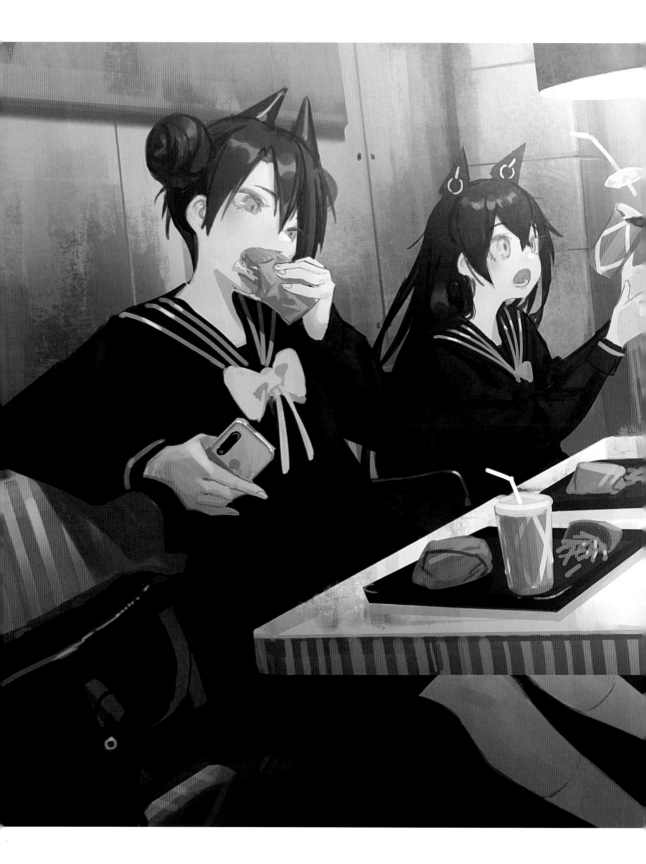

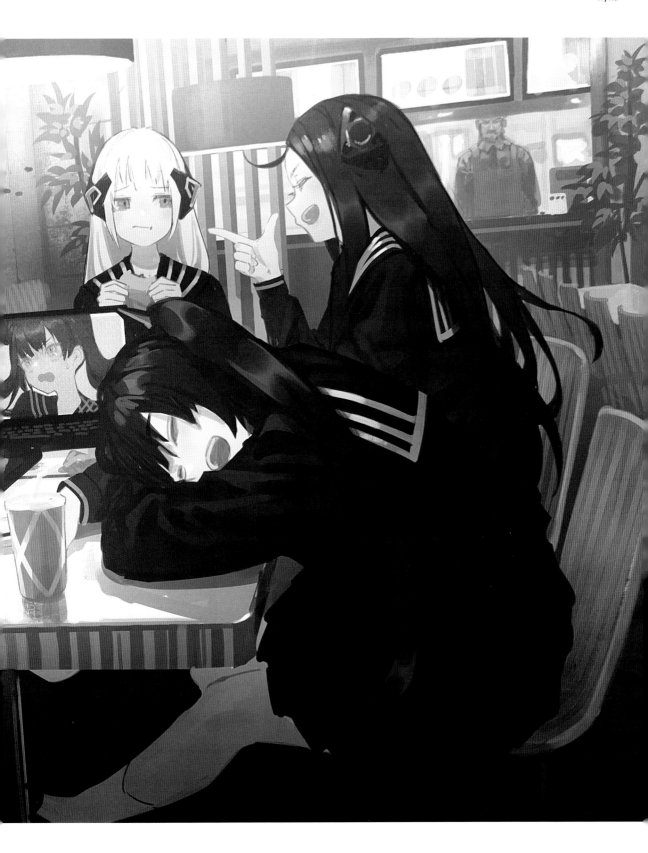

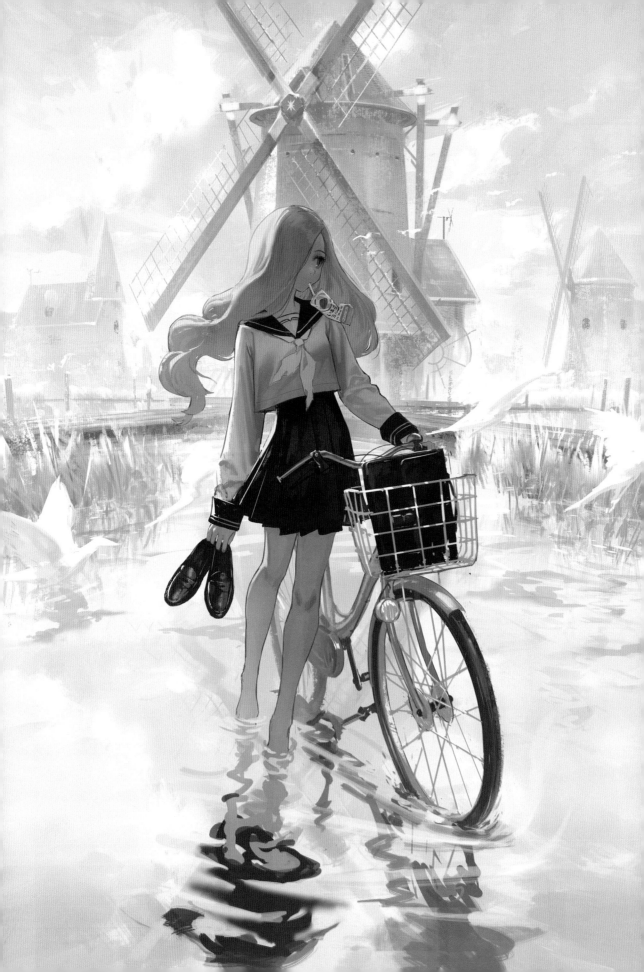

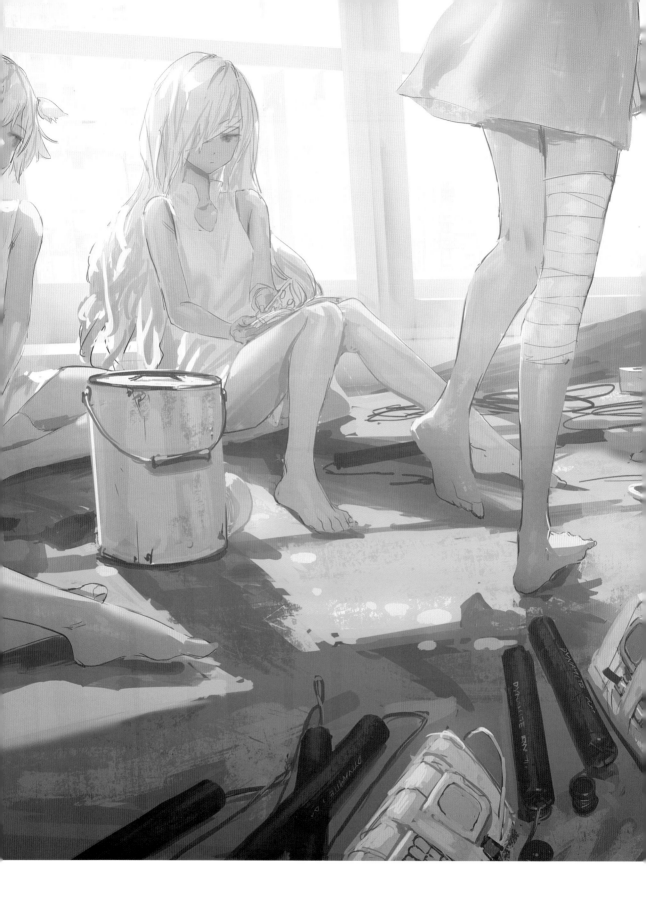

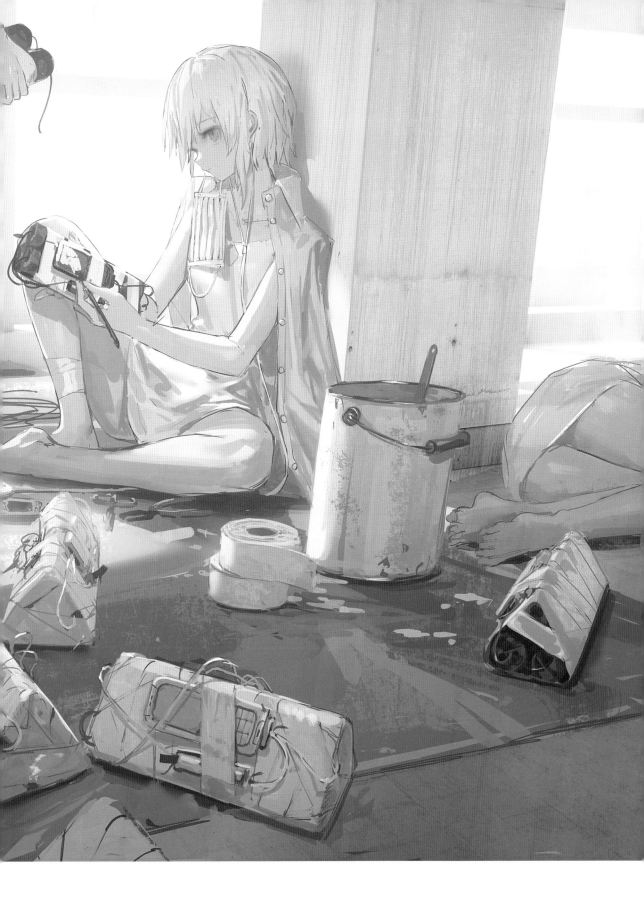